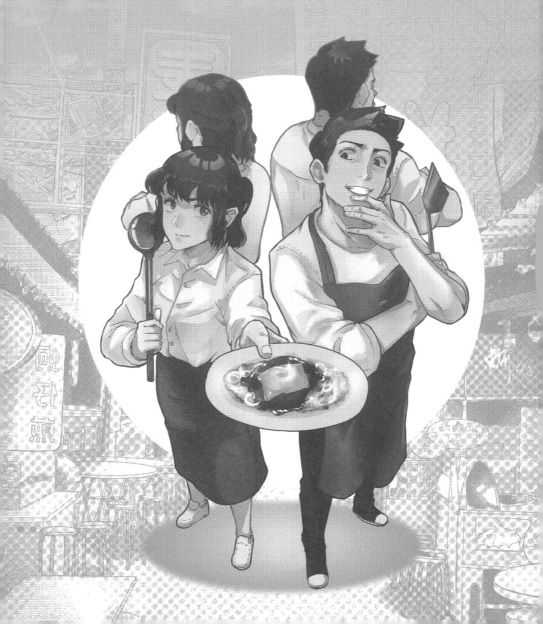

第一話：衝突

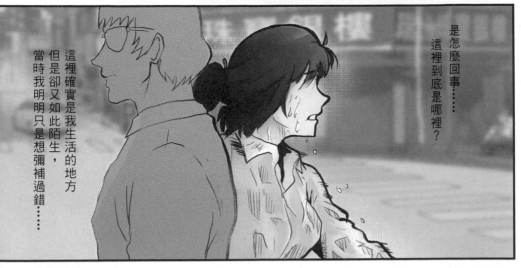

是怎麼回事……
這裡到底是哪裡?

這裡確實是我生活的地方
但是卻又如此陌生,
當時我明明只是想彌補過錯……

讓我爸早點好起來而已啊?

我好像是……

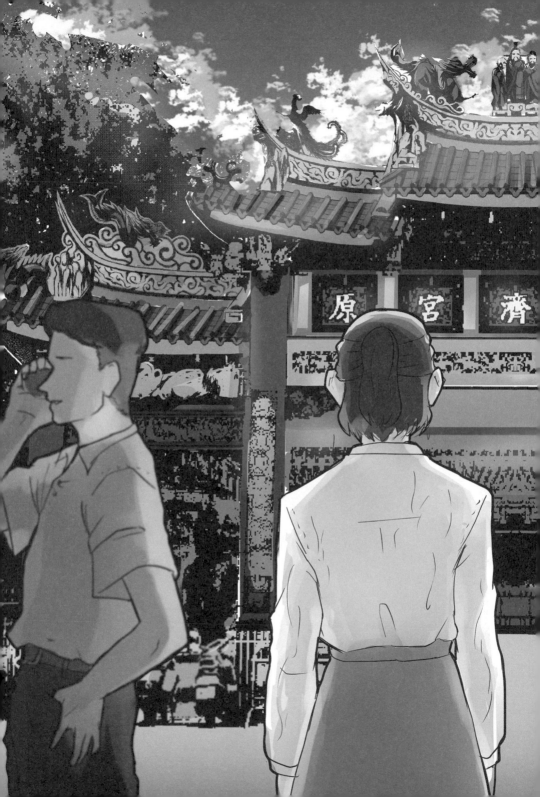

一天前

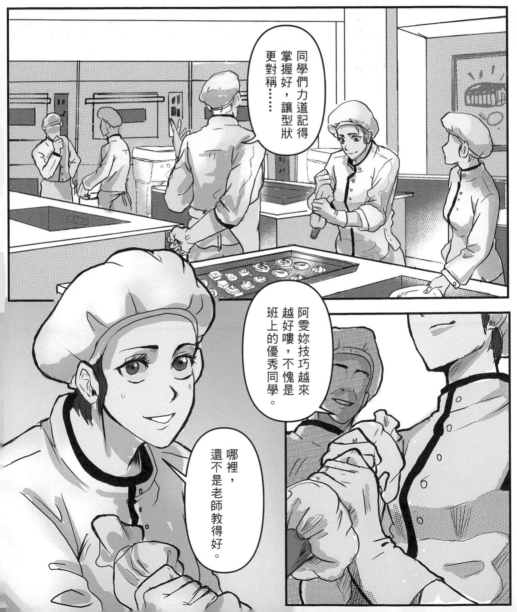

同學們力道記得掌握好，讓型狀更對稱......

阿雯妳技巧越來越好嘍，不愧是班上的優秀同學。

哪裡，還不是老師教得好。

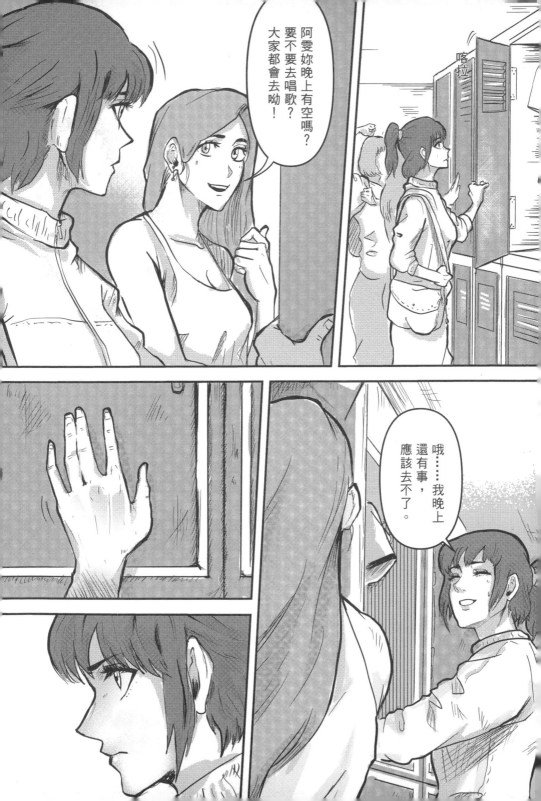

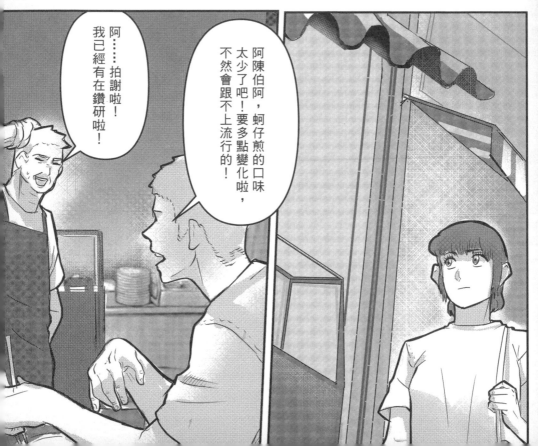

阿陳伯阿，蚵仔煎的口味太少了吧！要多點變化啦，不然會跟不上流行的！

阿……拍謝啦！我已經有在鑽研啦！

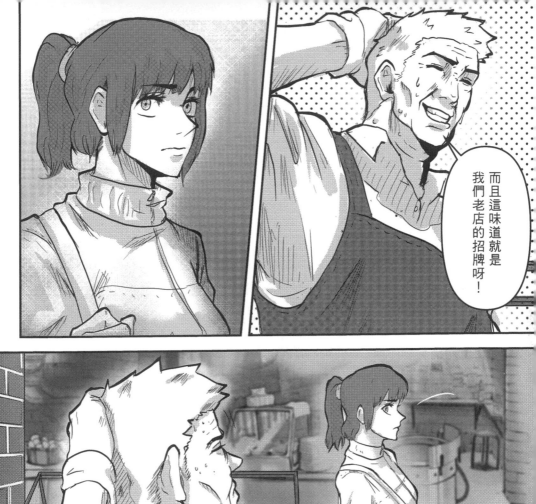

而且這味道就是我們老店的招牌呀！

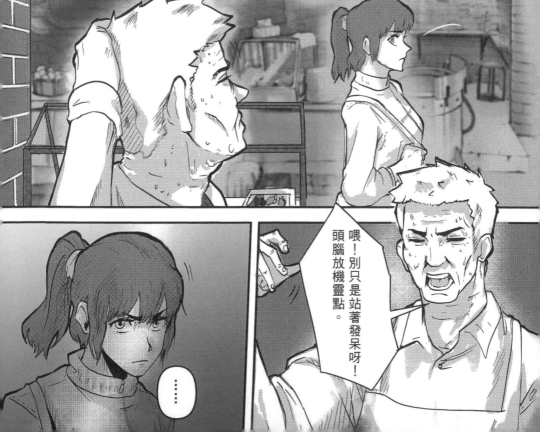

喂！別只是站著發呆呀！頭腦放機靈點。

……

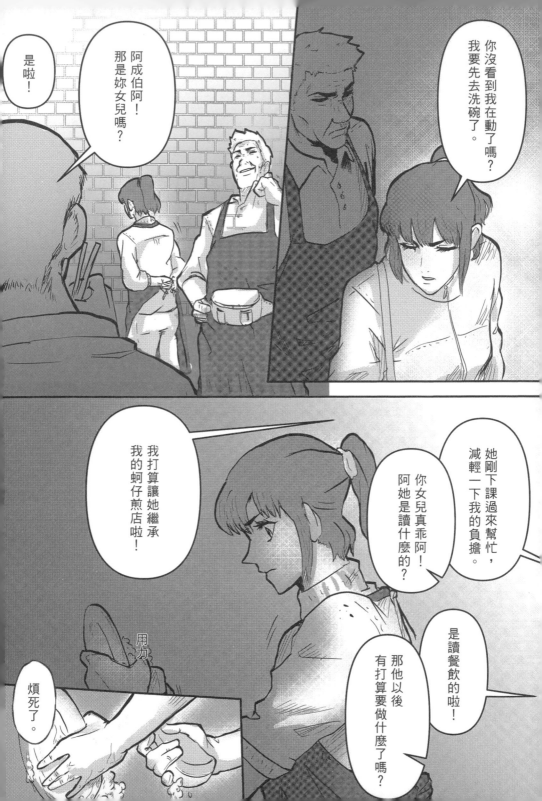

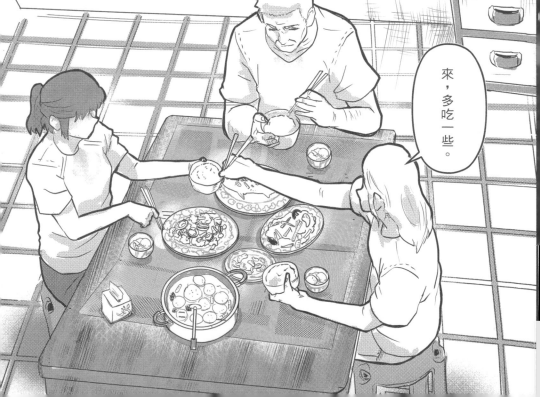

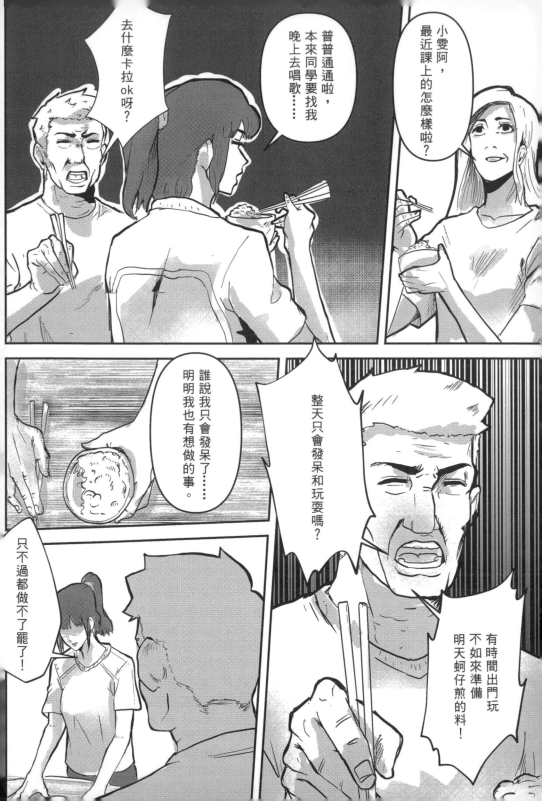

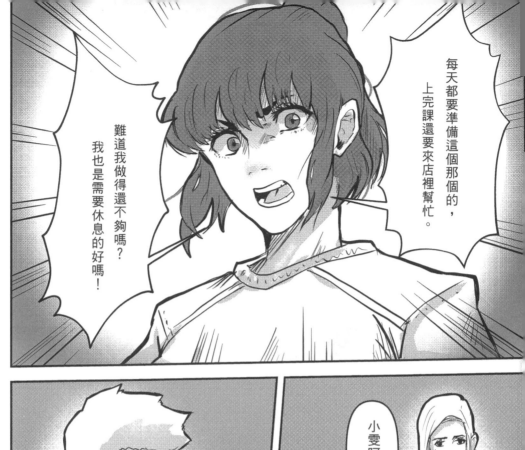

每天都要準備這個那個的,
上完課還要來店裡幫忙。

難道我做得還不夠嗎?
我也是需要休息的好嗎!

……

小雯阿……

我吃飽了,
我先回房間了。

打扮成這樣是要去哪啊？

菜備完了是不是？

我要去唱歌，約好的事不可以取消！這些都是你教我的。

這手環妳不是一直戴在手上的嗎？

慢著！

那個我早就不戴了，我本來就不信這套的。

怎麼不戴了？戴著吧！

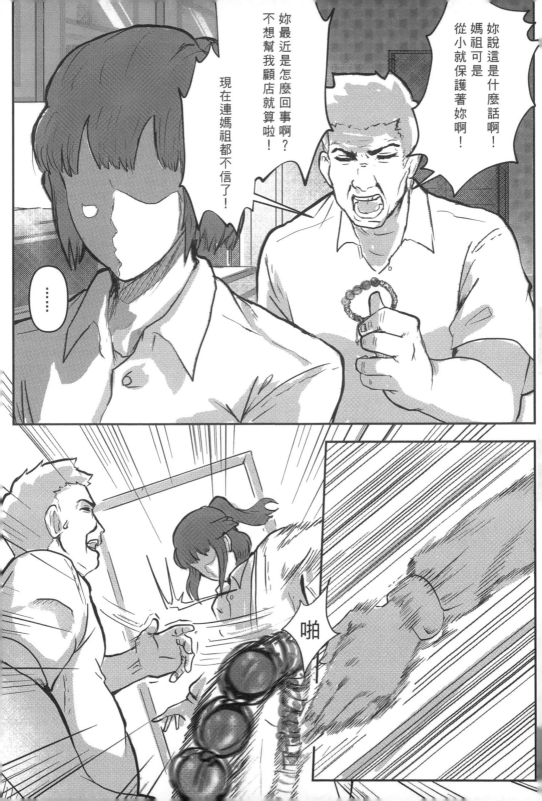

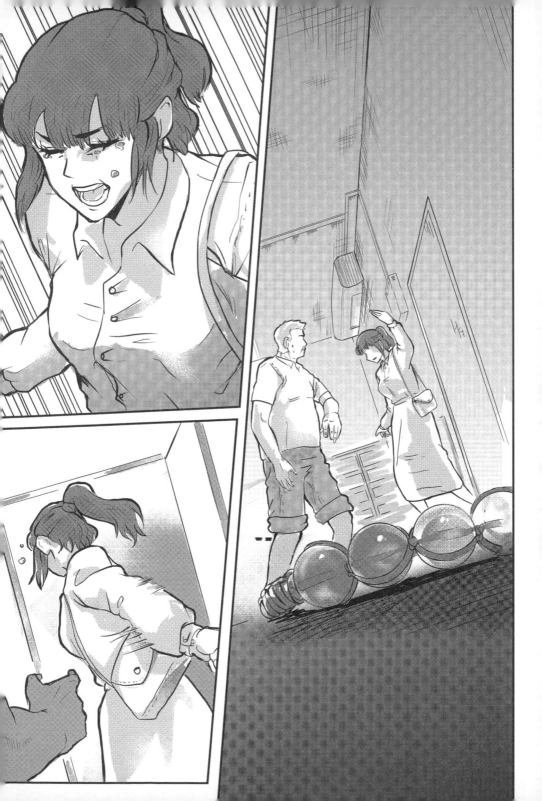

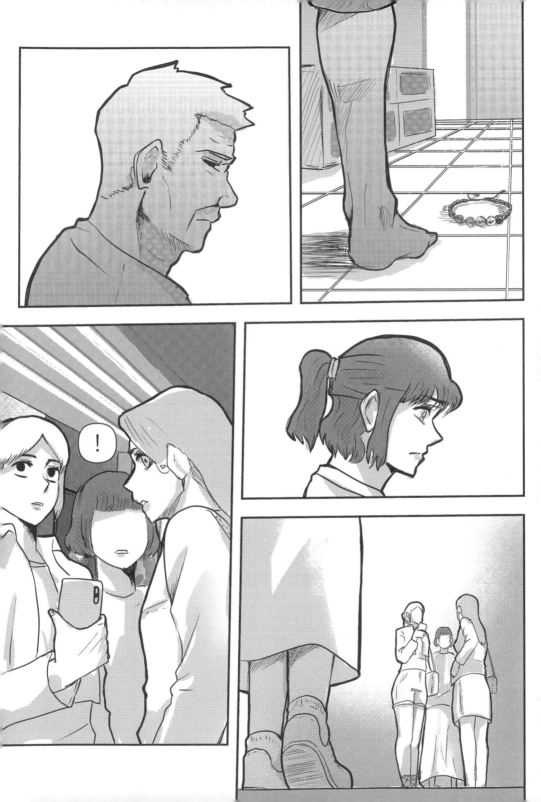

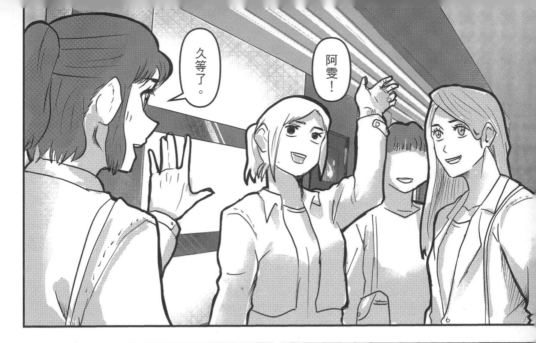

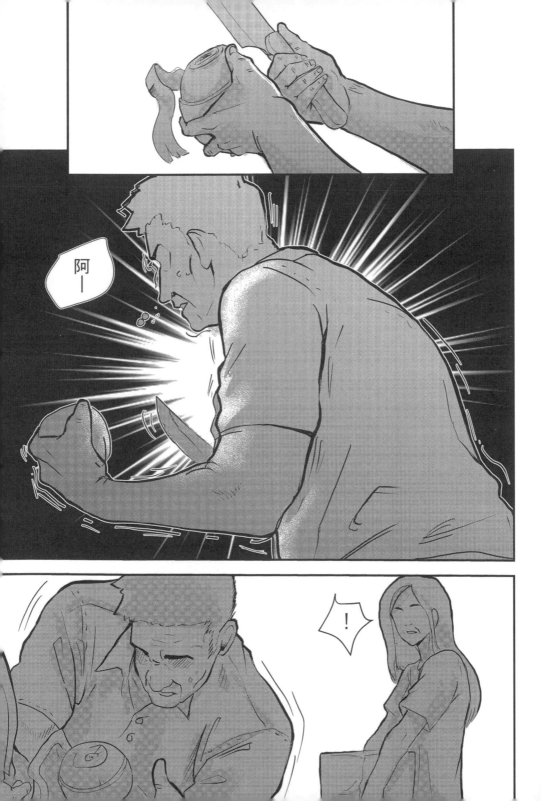

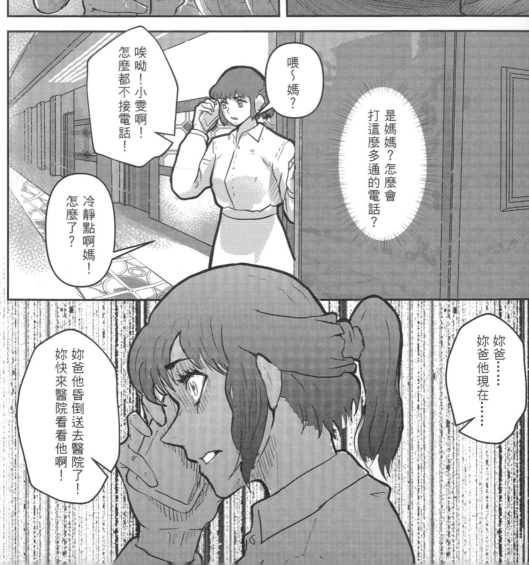

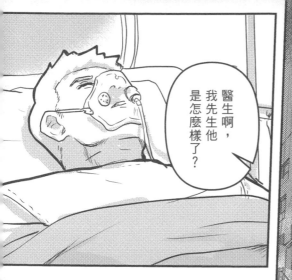

醫生啊，我先生他是怎麼樣了？

嘩啦嘩啦—
嘩啦嘩啦—

嘩啦嘩啦—
嘩啦嘩啦—

握緊

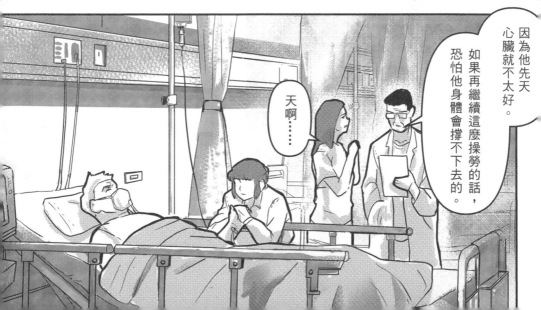

因為他先天心臟就不太好。

如果他再繼續這麼操勞的話，恐怕他身體會撐不下去的。

天啊……

轉頭

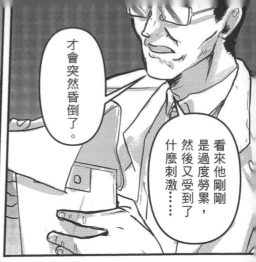

才會突然昏倒了。

看來他剛剛是過度勞累，然後又受到了什麼刺激……

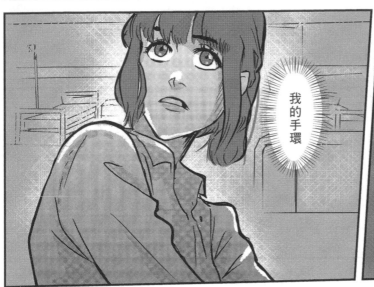

我的手環

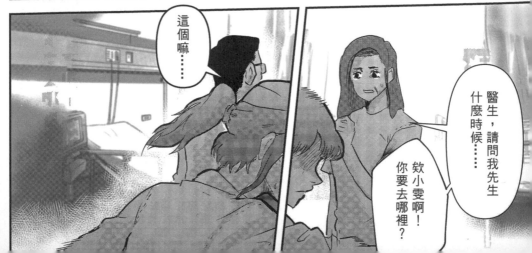

這個嘛……

醫生，請問我先生什麼時候……

欸小雯啊！你要去哪裡？

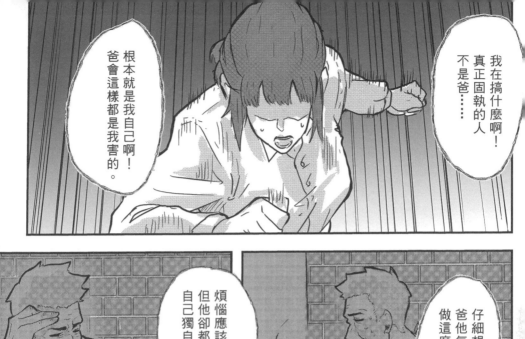

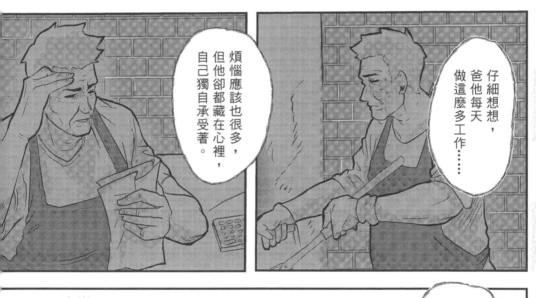

滴答—
滴答—

我明明就不相信神明什麼的。
我怎麼跑到這裡來了……

雙腳卻不聽使喚。

……

我現在只希望爸爸能好起來。

相信什麼都無所謂了。

求求您了！媽祖！讓我爸好起來吧！

就算要懲罰我也好，讓我有個改過的機會吧！

讓我好好彌補我的過錯，請告訴我！

欸欸欸欸欸欸？

疑……

請問今年是幾年？

民國85年啊。

我……在做夢嗎？
民國85年啊啊啊啊！

這下該怎麼辦，
我要去哪……
我要住哪，難不成
我會一輩子待在這？

民國85年？這怎麼可能……

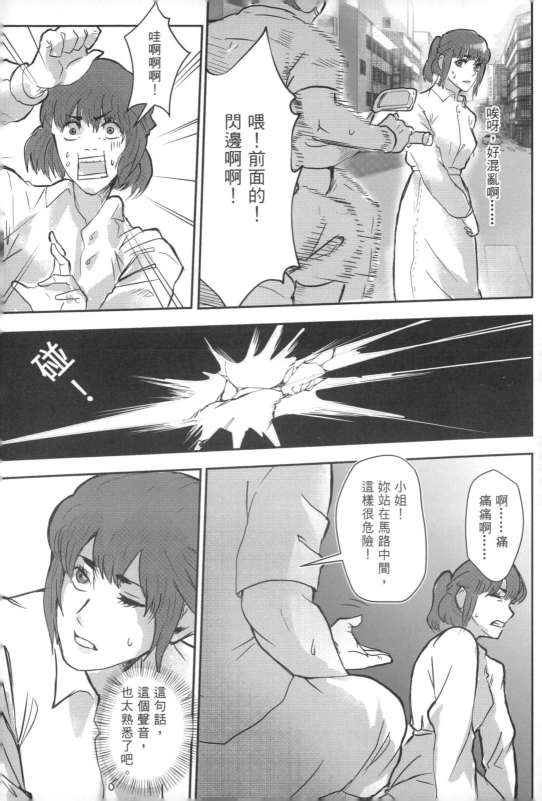

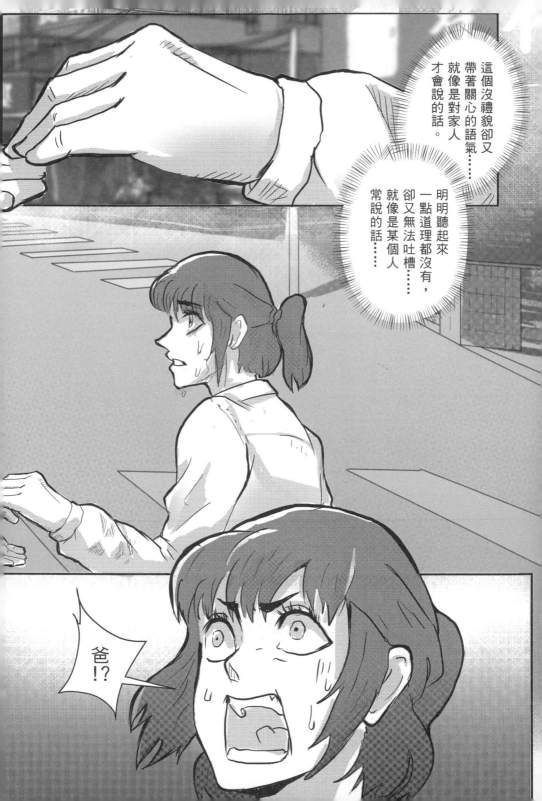

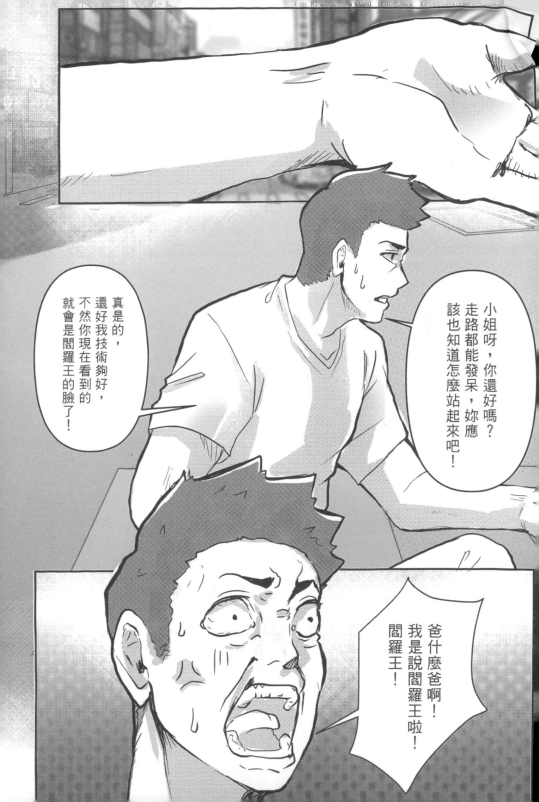

小姐呀，你還好嗎？走路都能發呆，妳應該也知道怎麼站起來吧！

真是的，還好我技術夠好，不然你現在看到的就會是閻羅王的臉了！

爸什麼爸啊！我是說閻羅王啦！閻羅王！

第二話：初遇

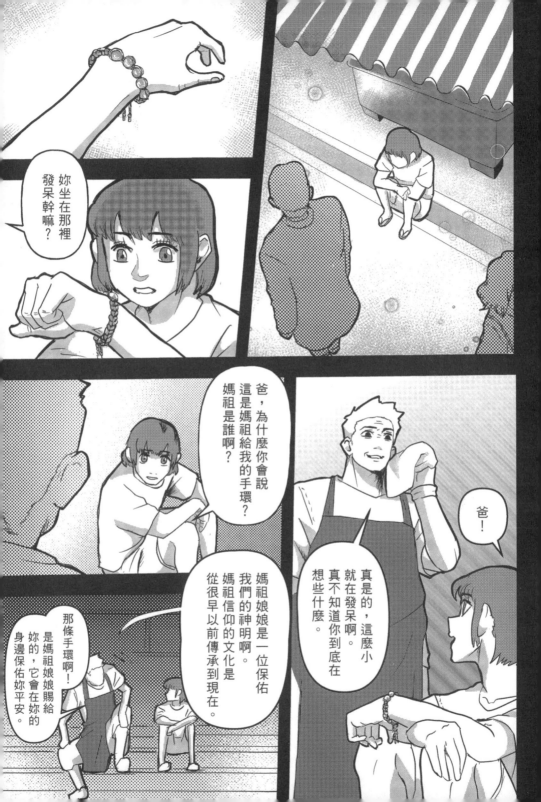

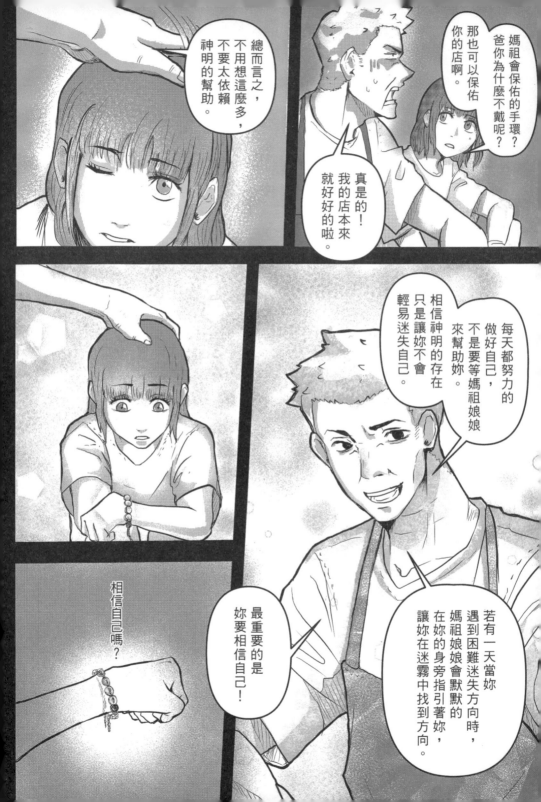

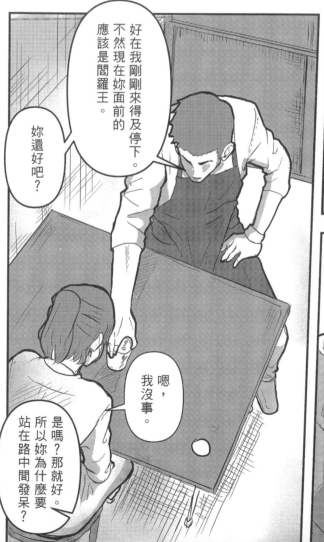

好在我剛剛來得及停下。不然現在妳面前的應該是閻羅王。

妳還好吧?

嗯,我沒事。

是嗎?那就好。所以妳為什麼要站在路中間發呆?

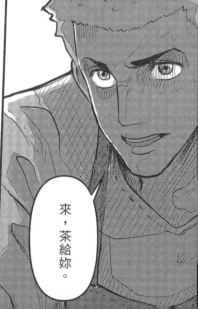

來,茶給妳。

嗯⋯⋯

妳說你突然失憶
然後也不記得
自己是誰、住哪裡
和這裡是哪裡嗎？

好！妳就繼續演！
就看妳待會在
警察局裡要怎麼演！

不是啦！
我是真的
失憶啦！

妳絕對是
有什麼陰謀對吧？
還是妳是詐騙集團！

誰會相信這種
無理取鬧的玩笑啊！
就連小孩都演的
比妳好欸！

怎麼辦……
事情發生的太突然，
好難冷靜的思考。

這裡是蚵仔煎的店？
現在跟未來的配置都一樣。

水龍頭不會漏水，
煎台上也沒什麼刮痕。

所以我還真的
是穿越了過去……

那帶我過來的這個人
絕對是老爸了。

說話啊！

頭髮也還沒變白，這些年他一定過的很辛苦。

年輕的他臉上的皺紋好少哦。

到底怎麼回事？我是做了什麼嗎？這電影般的情節是怎麼回事？

該不會是在慈濟宮的時候……？難道這是要跟我說神明是存在的？

要是我再為老爸多著想一點就不會變成現在這樣了。

我說妳啊。

就算是真的，可是我希望的是能讓他好起來，而不是什麼穿越過去，媽祖到底要讓我知道什麼？

我現在只想趕快回去醫院看老爸的狀況。

是不是要找警察來幫你比較好？

啊……

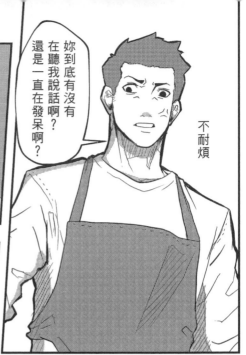

妳到底有沒有在聽我說話啊？還是一直在發呆啊？

不耐煩

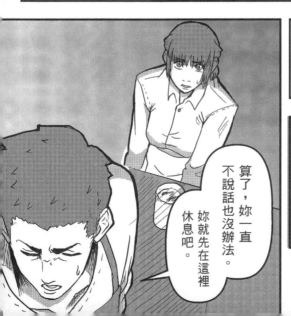

算了，妳一直不說話也沒辦法。妳就先在這裡休息吧。

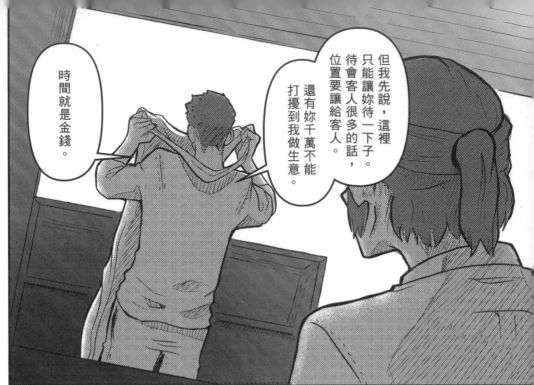

時間就是金錢。

但我先說，這裡只能讓妳待一下子。待會客人很多的話，位置要讓給客人。

還有妳千萬不能打擾到我做生意。

哇啊啊—啊啊—
哇啊—啊啊啊—

誒？

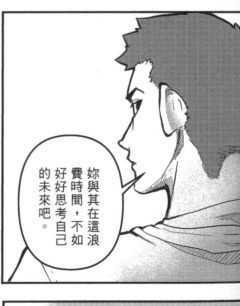

妳與其在這浪費時間，不如好好思考自己的未來吧。

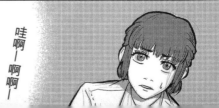

哇啊啊—啊啊—

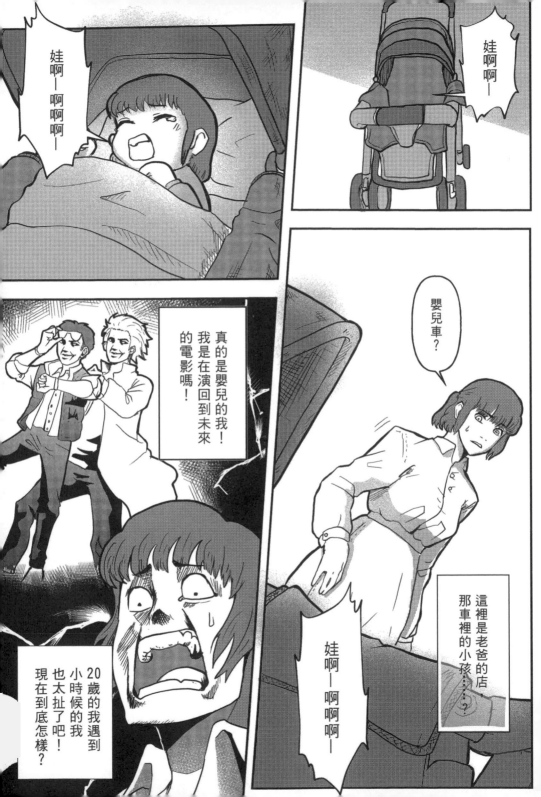

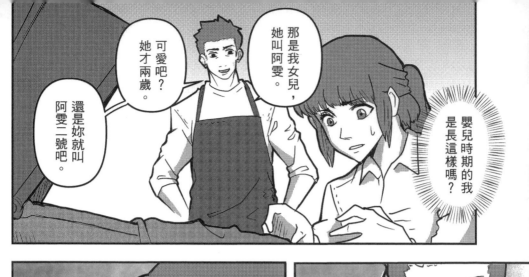

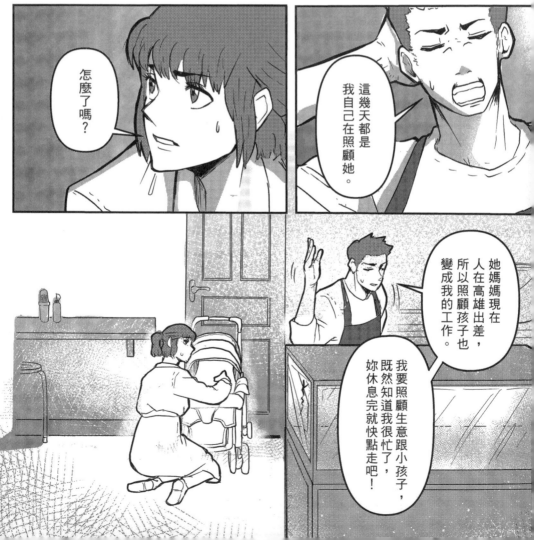

你好，要點什麼？

我要外帶一份蚵仔煎。

好，馬上來。

原來年輕的爸爸要邊顧店邊照顧我。

現在的我在這裡要怎麼辦……

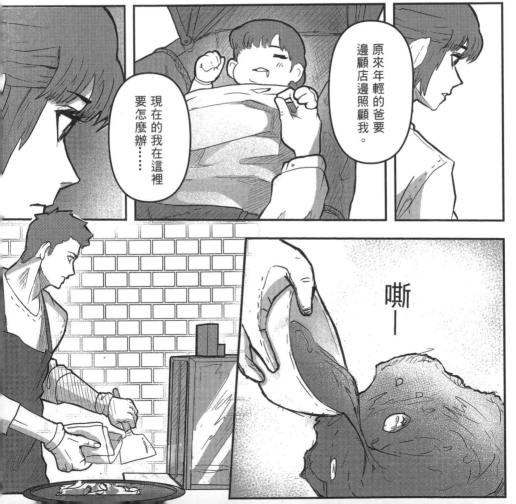

嘶——

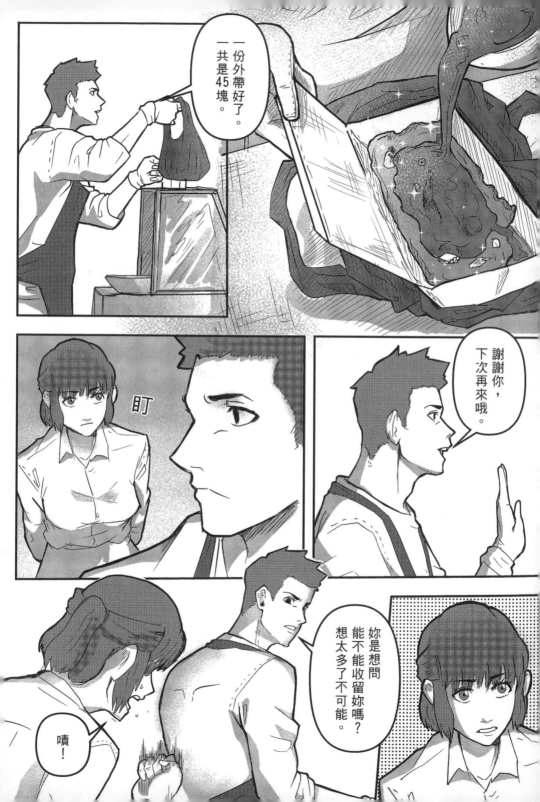

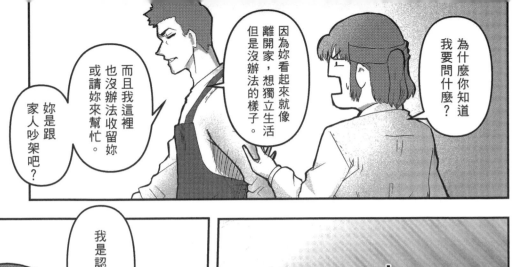

為什麼你知道我要問什麼？

因為妳看起來就像離開家，想獨立生活但是沒辦法的樣子。

而且我這裡也沒辦法收留妳或請妳來幫忙。

妳是跟家人吵架吧？

我是認真的。

・・・・・・

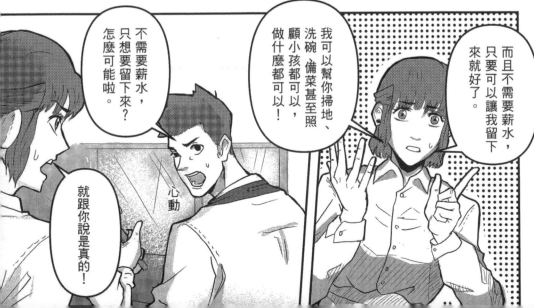

而且不需要薪水，只要可以讓我留下來就好了。

我可以幫你掃地、洗碗、備菜甚至照顧小孩都可以，做什麼都可以！

不需要薪水，只想要留下來？怎麼可能啦。

心動

就跟你說是真的！

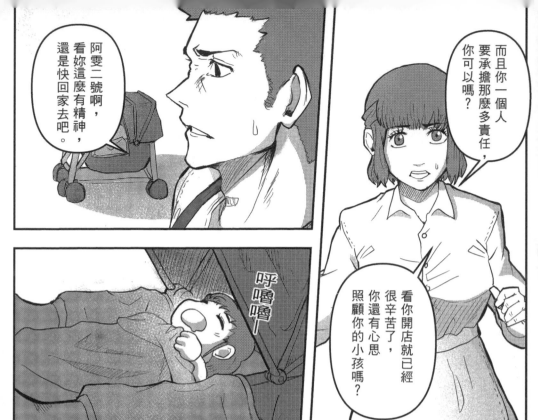

而且你一個人要承擔那麼多責任，你可以嗎？

阿雯二號啊，看妳這麼有精神，還是快回家去吧。

看你開店就已經很辛苦了，你還有心思照顧你的小孩嗎？

呼嚕嚕一

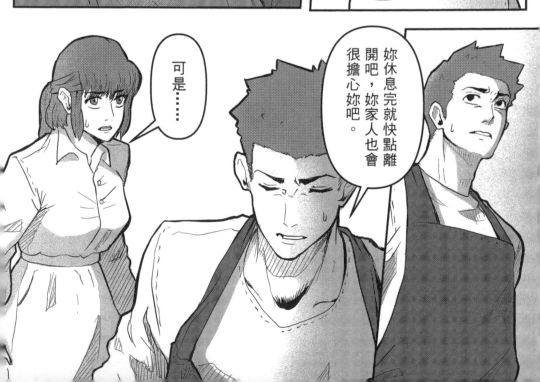

可是……

妳休息完就快點離開吧，妳家人也會很擔心妳吧。

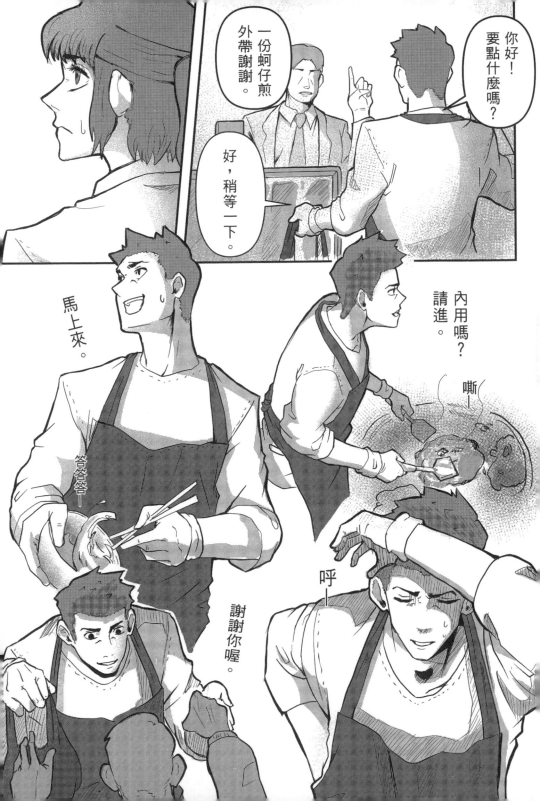

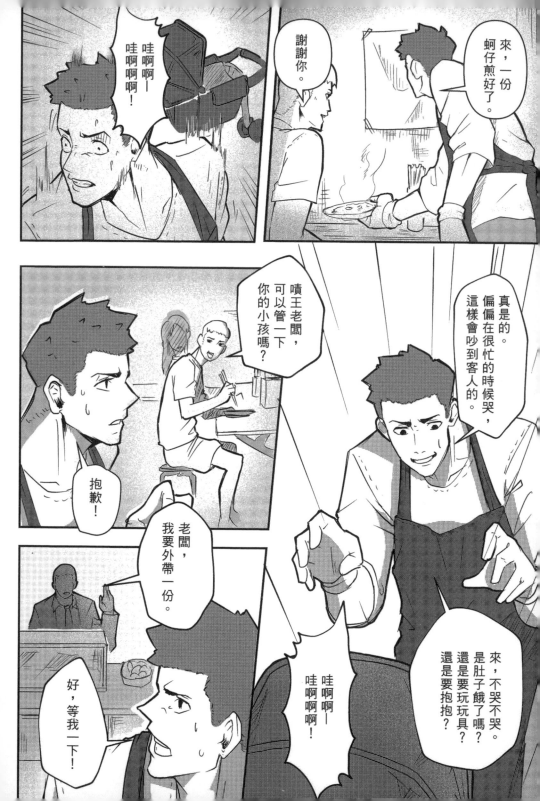

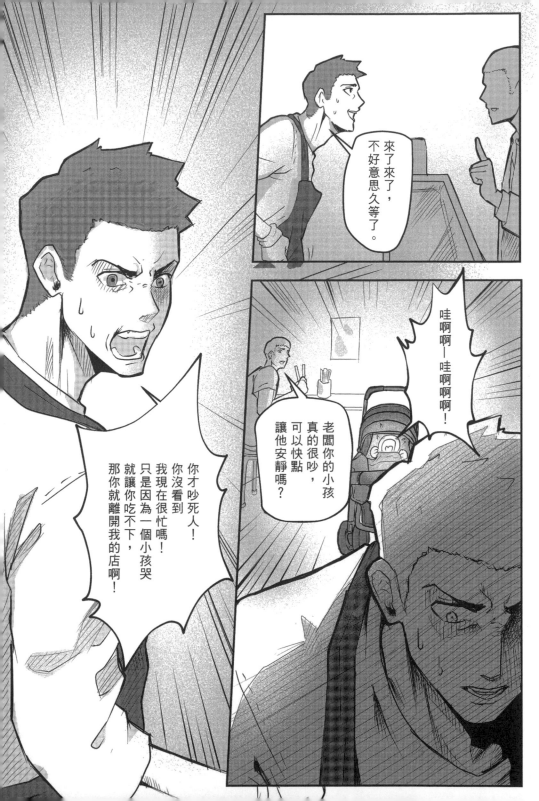

對……

呀……

天啊……

對不起……

你的脾氣一點都沒有變。

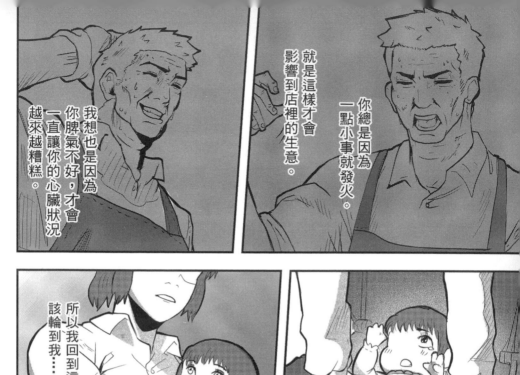

就是這樣才會影響到店裡的生意。

你總是因為一點小事就發火。

我想也是因為你脾氣不好，才會一直讓你的心臟狀況越來越糟糕。

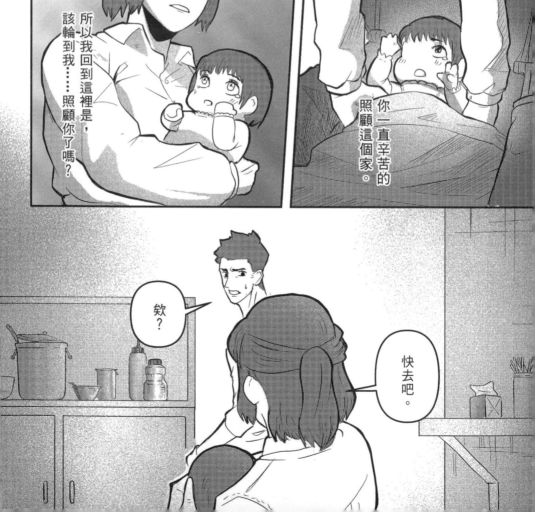

你一直辛苦的照顧這個家。

所以該輪到我回到這裡是，我……照顧你了嗎？

欸？

快去吧。

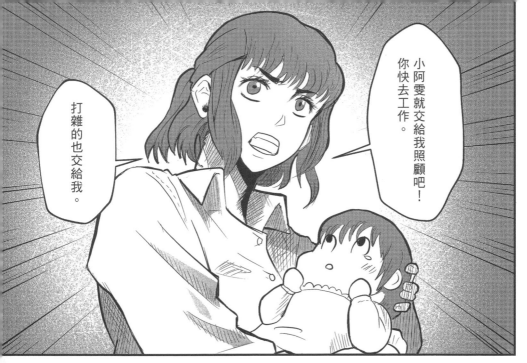

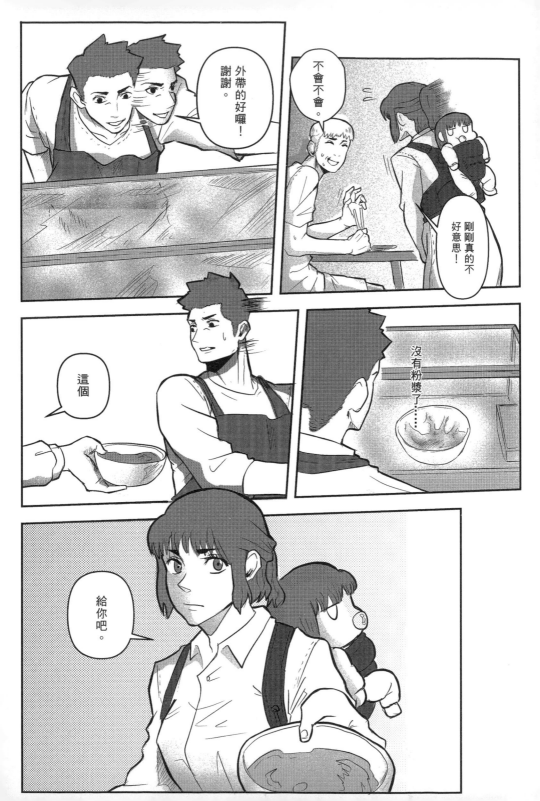

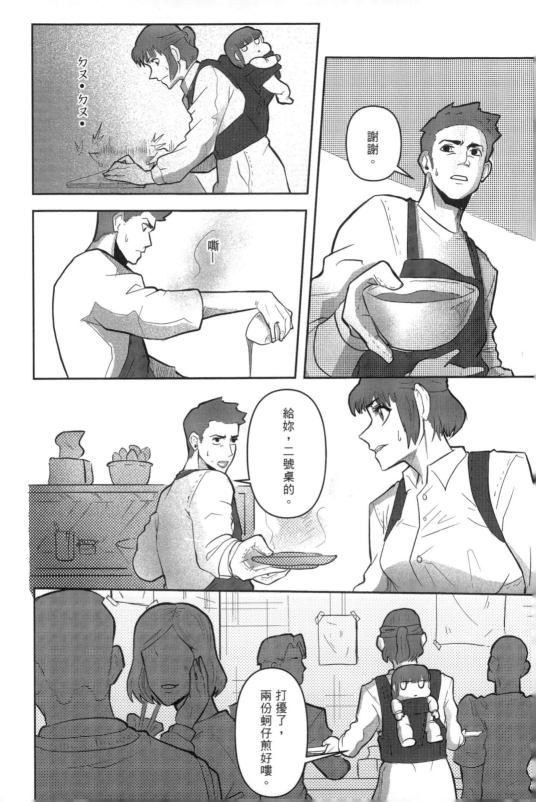

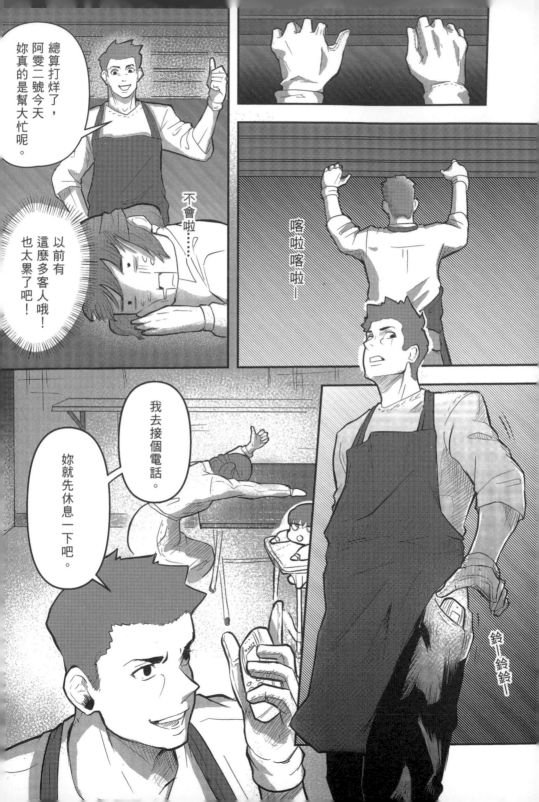

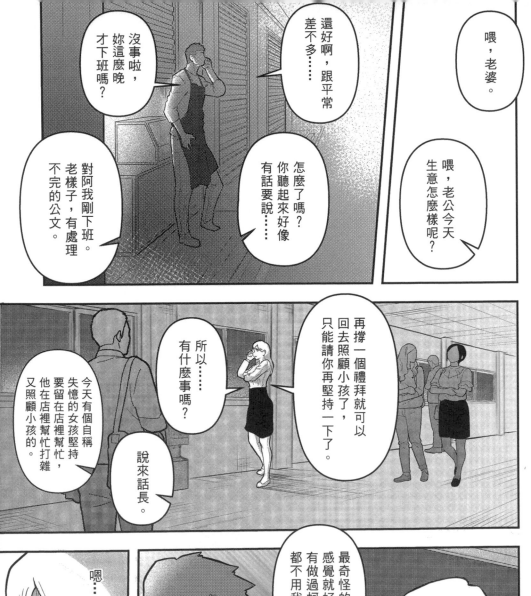

喂，老婆。

喂，老公今天生意怎麼樣呢？

還好啊……跟平常差不多……

怎麼了嗎？你聽起來好像有話要說……

沒事啦，妳這麼晚才下班嗎？

對阿我剛下班。老樣子，有處理不完的公文。

再撐一個禮拜就可以回去照顧小孩了，只能請你再堅持一下了。

所以……有什麼事嗎？

說來話長。

今天有個自稱失憶的女孩堅持要留在店裡幫忙，他在店裡幫忙打雜，又照顧小孩的。

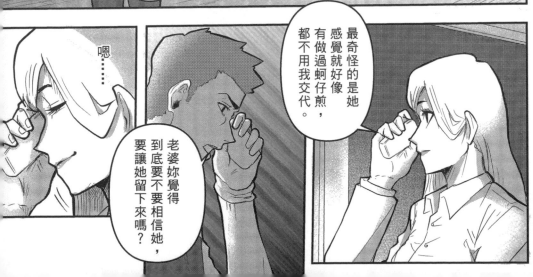

嗯……

最奇怪的是她感覺就好像有做過蚵仔煎，都不用我交代。

老婆妳覺得到底要不要相信她，要讓她留下來嗎？

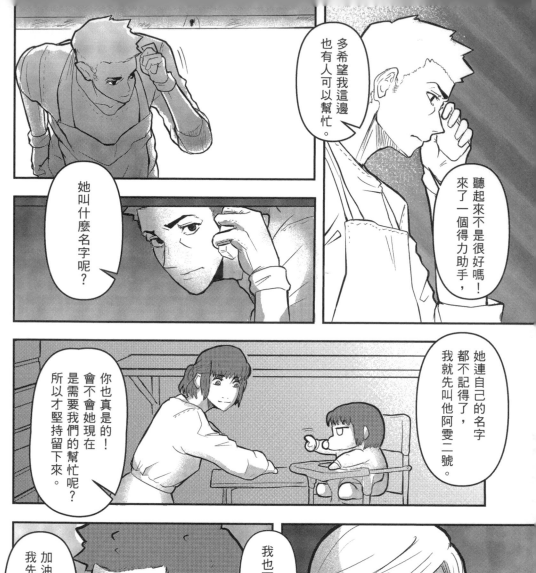
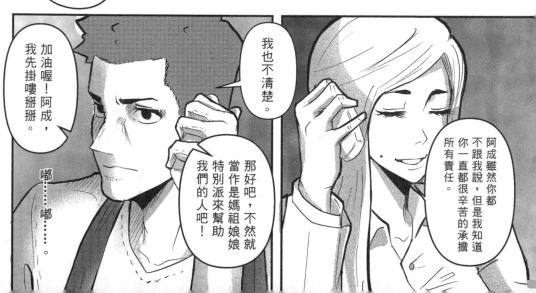

咳咳。

先說妳來這裡幫忙的話我不會給妳薪水，最多只能收留你，聽清楚了嗎？

遵命！照顧小阿雯就包在我身上了！絕對不會給你添麻煩的！

蚵仁煎
蝦仁煎

這幾天你好好把握時間為自己的將來思考一下。

一直發呆也不是什麼好事。

我先去丟垃圾，你去擦一下檯面好了。

好的。

不好意思婆婆，我們已經休息了。

沒事沒事，看到妳們和平相處就好了。

第三話：秘密

欸!阿雯二號,擦完了嗎?要回去了。

還有幾天,妳慢慢就會了解到的。

了解…什麼?

那是誰啊?

不好意思再等我一下!

才不是!

該不會是妳的阿嬤吧?來帶妳回家的?

不清楚欸,可是感覺好像在哪裡見過面。

小時候單純的我
相信著信仰，相信
能夠讓我過得快樂。

單純的我相信著老爸，
相信信仰可以保護我。

以前待在店裡幫忙的我，
以為這裡就是我的一切。

直到長大後
才了解到外面的世界
有好多新奇的事物。

升上國中後，
我還是要在店裡幫忙。
放學唯一能去的地方
就是老爸的店，
好想要那種
自由的感覺。

好想要像其他朋友一樣，
出去逛街 散步 去遊樂園……
好想體會那種快樂。

為什麼我就不能
像他們一樣？

公休時我常常跟著食譜練習做各種餐點。慢慢的餐飲變成了我的興趣和夢想。

但我也想讓身邊的人可以支持我。

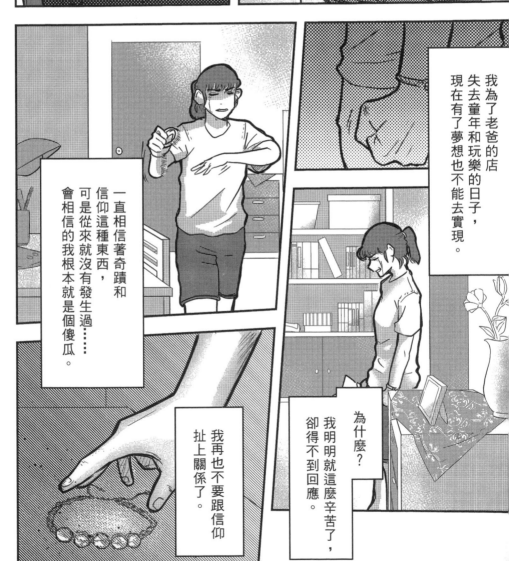

我為了老爸的店失去童年和玩樂的日子，現在有了夢想也不能去實現。

一直相信著奇蹟和信仰這種東西，可是從來就沒有發生過……會相信的我根本就是個傻瓜。

我再也不要跟信仰扯上關係了。

為什麼？我明明就這麼辛苦了，卻得不到回應。

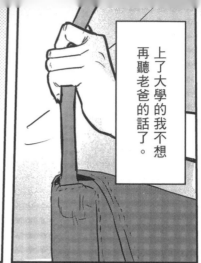

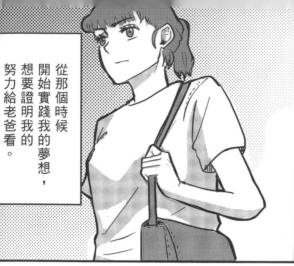

從那個時候開始實踐我的夢想，想要證明我的努力給老爸看。

但是妳身邊遲早會有奇蹟發生哦。

小姑娘，妳的那條手環沒在戴了。是有什麼事情讓妳失望嗎？

您是在說什麼？我太不明白……

真麻煩，來我們家住還要我們叫。

早安阿雯，妳的老闆在外面等你了喔。

這是怎麼回事？

哎呀，這小女孩失憶都想到她的阿公阿嬤餒。

叭——叭——

老闆？老闆？

老闆已經在外面等你了。

這幾天下來我發現這附近的環境都跟未來差好多，交通設施也沒有那麼的完善。

沒變的是年輕時的老爸，跟現在的個性完全一模一樣。

而且脾氣還比現在的差。

我本來就跟老爸相處得不太好，更何況是過去的他，根本就是一團糟。

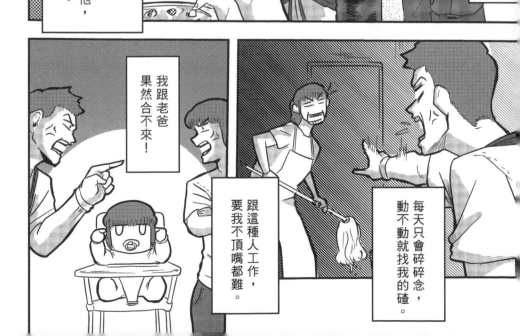

我跟老爸果然合不來！

跟這種人工作，要我不頂嘴都難。

每天只會碎碎念，動不動就找我的碴。

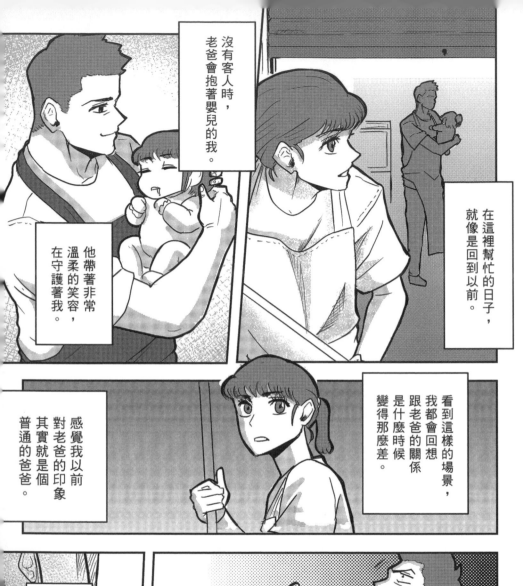

沒有客人時，老爸會抱著嬰兒的我。

在這裡幫忙的日子，就像是回到以前。

他帶著非常溫柔的笑容，在守護著我。

感覺我以前對老爸的印象其實就是個普通的爸爸。

看到這樣的場景，我都會回想跟老爸的關係是什麼時候變得那麼差。

這就是所謂平凡的日子吧。

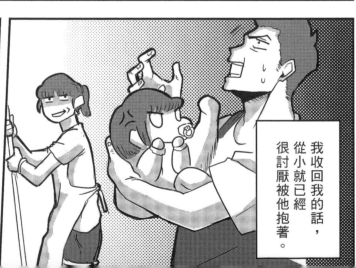

我收回我的話，從小就已經很討厭被他抱著。

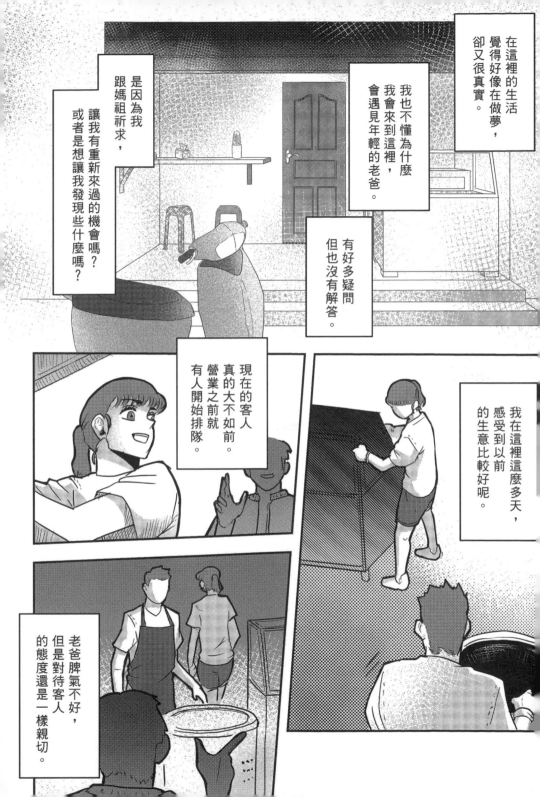

在這裡的生活，覺得好像在做夢，卻又很真實。

我也不懂為什麼我會來到這裡，會遇見年輕的老爸。

是因為我跟媽祖祈求，讓我有重新來過的機會嗎？或者是想讓我發現些什麼嗎？

有好多疑問但也沒有解答。

現在的客人真的大不如前。營業之前就有人開始排隊。

我在這裡這麼多天，感受到以前的生意比較好呢。

老爸脾氣不好，但是對待客人的態度還是一樣親切。

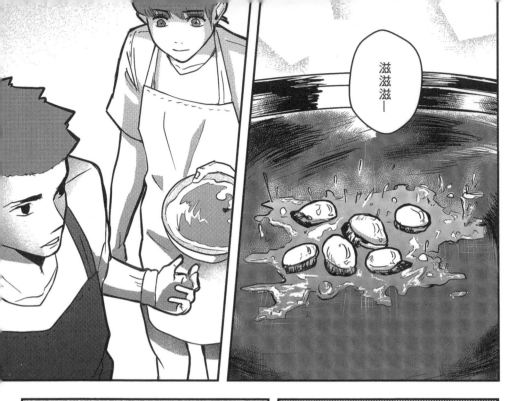
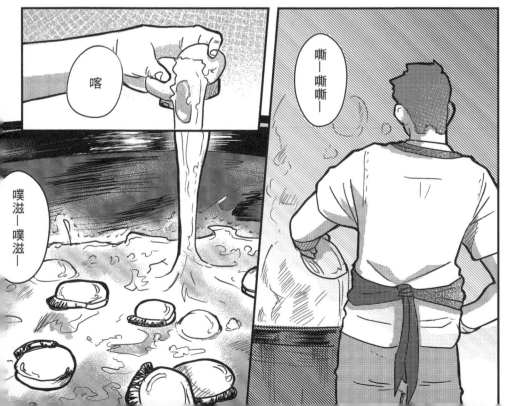

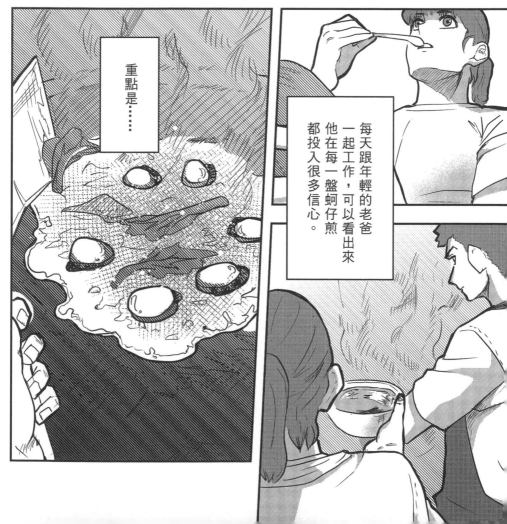

重點是……

每天跟年輕的老爸一起工作，可以看出來他在每一盤蚵仔煎都投入很多信心。

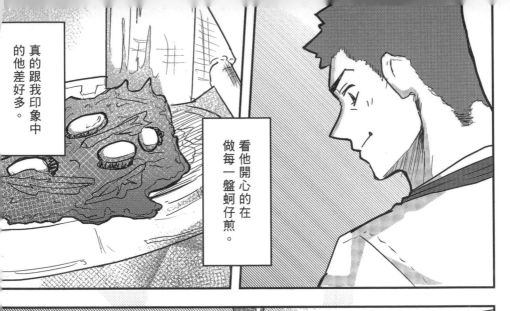

真的跟我印象中的他差好多。

看他開心的在做每一盤蚵仔煎。

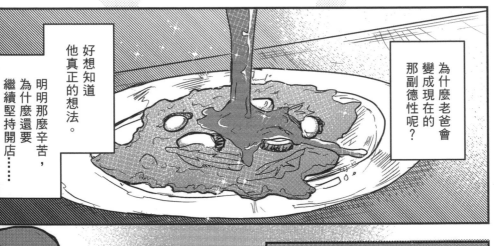

為什麼老爸會變成現在的那副德性呢？

好真想知道他真正的想法。

明明那麼辛苦，為什麼還要繼續堅持開店……

是因為客人的喜歡才堅持下去的嗎？

好累啊！終於可以休息了！

給妳。

那個......老闆，我好奇一件事。

嗯？

謝謝。

不會啦，下午的客人還蠻多的。先休息一下，五點過後再開始。

我覺得他們的笑容
就像是我對
這片土地的小貢獻。

看到大家的笑容
讓我想一直堅持下去

雖然現在不能給妳
完整的答案，
但我會想清楚
原因後再告訴你。

小阿雯怎麼
又再哭了。

哇阿—阿哇阿阿
哇阿—阿哇阿阿
哇阿—阿哇阿阿

妳真的很會挑時間哭阿?

她看起來好像怪怪的!

我先帶她去附近的醫院。

店裡先交給妳，等下再來帶妳。

沒問題！

嗶啦─嗶啦─

嗶啦─嗶啦─

急　診

等等！你在說什麼啊？

什麼撿到的？你不是跟我說他是你兩歲大的孩子嗎！

慌張

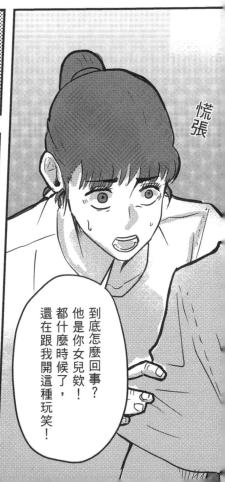

到底怎麼回事？他是你女兒欸！都什麼時候了，還在跟我開這種玩笑！

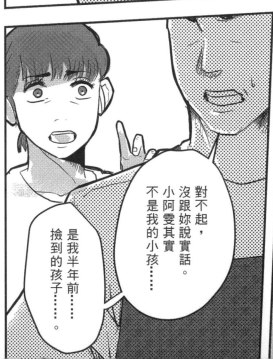

對不起，沒跟妳說實話。小阿雯其實不是我的小孩……

是我半年前……撿到的孩子……。

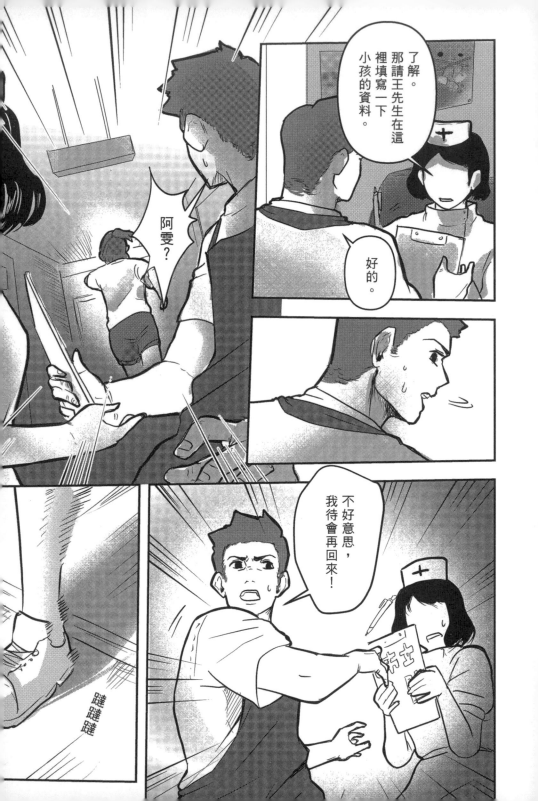

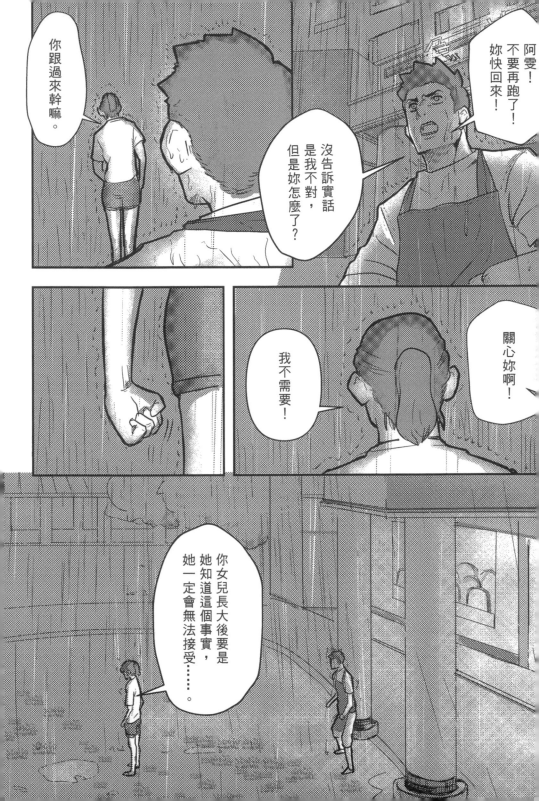

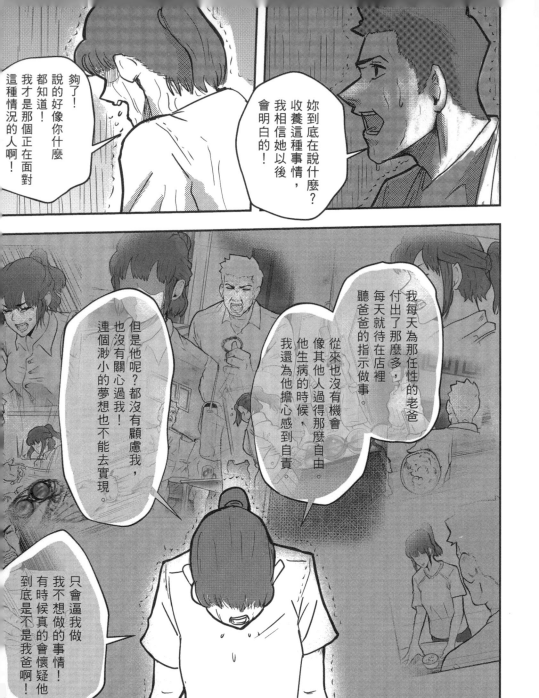

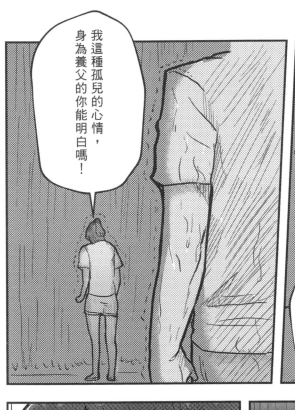

我這種孤兒的心情，身為養父的你能明白嗎！

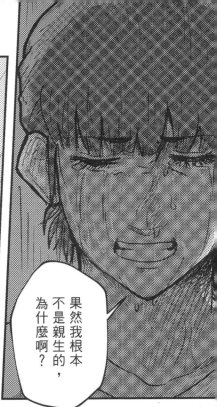

果然我根本不是親生的，為什麼啊？

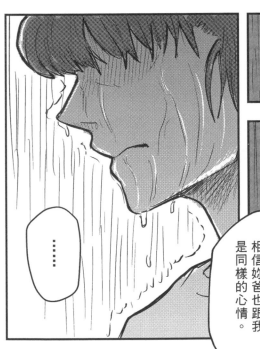

‥‥‥‥

我是不明白！我女兒以後會怎樣看待我我也不知道。

我只希望他健康長大，相信妳爸也跟我是同樣的心情。

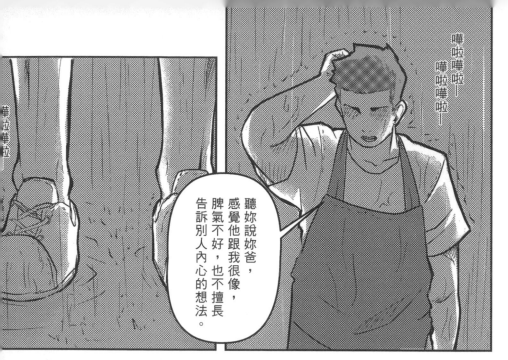

嘩啦嘩啦—
嘩啦嘩啦—

嘩啦嘩啦—

聽妳說妳爸，感覺他跟我很像，脾氣不好，也不擅長告訴別人內心的想法。

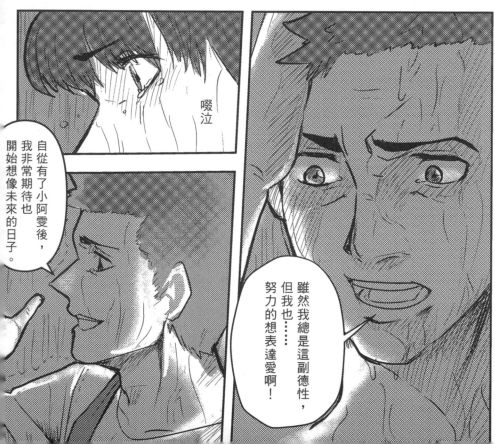

啜泣

自從有了小阿雯後，我非常期待也開始想像未來的日子。

雖然我總是這副德性，但我也……努力的想表達愛啊！

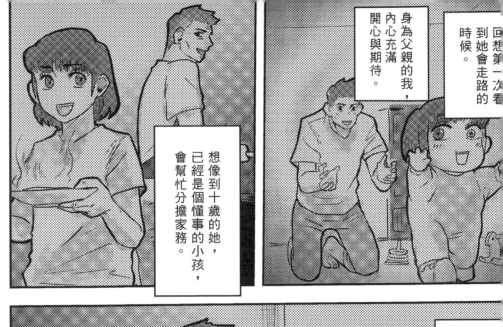

回想第一次看到她會走路的時候。

身為父親的我，內心充滿開心與期待。

想像到十歲的她，已經是個懂事的小孩，會幫忙分擔家務。

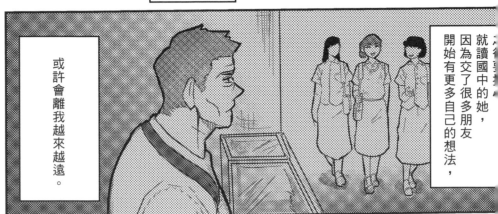

就讀國中的她，因為交了很多朋友開始有更多自己的想法，

或許會離我越來越遠。

高中的她可能開始有自己的夢想，這是支持她的好時機。

但也許自私的我會希望她留在我身邊，反而讓她與夢想背道而馳。

第四話：傳承

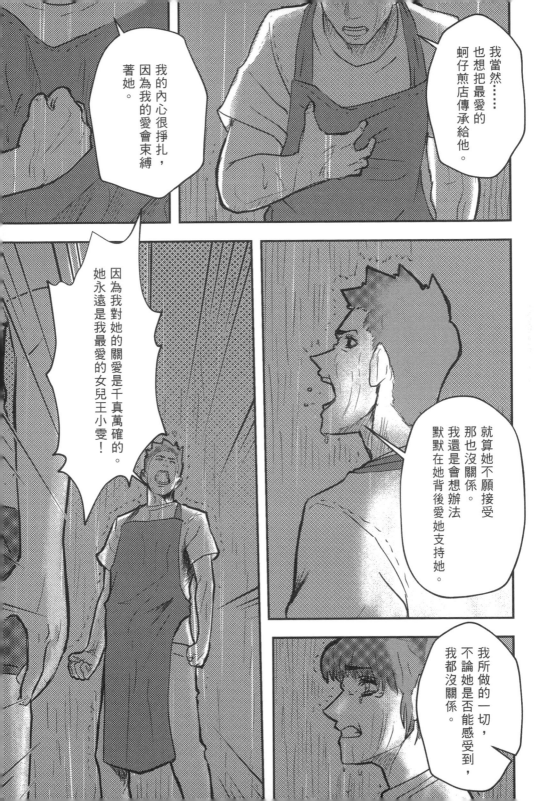

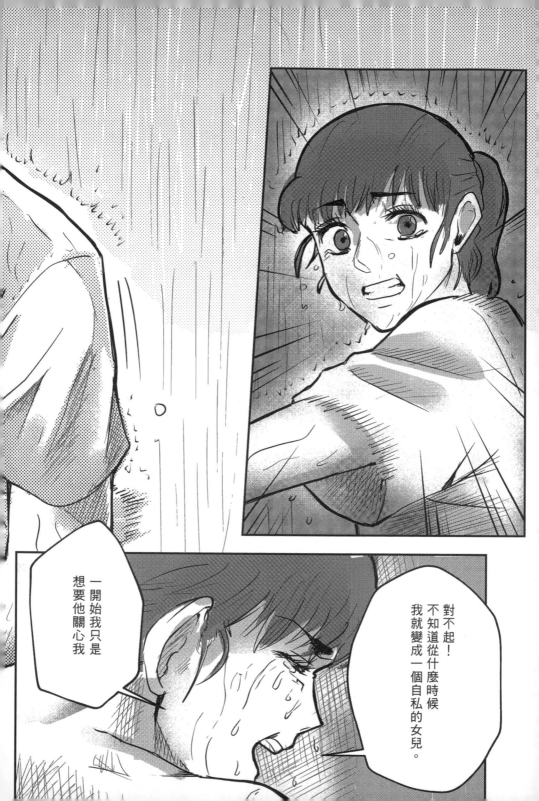

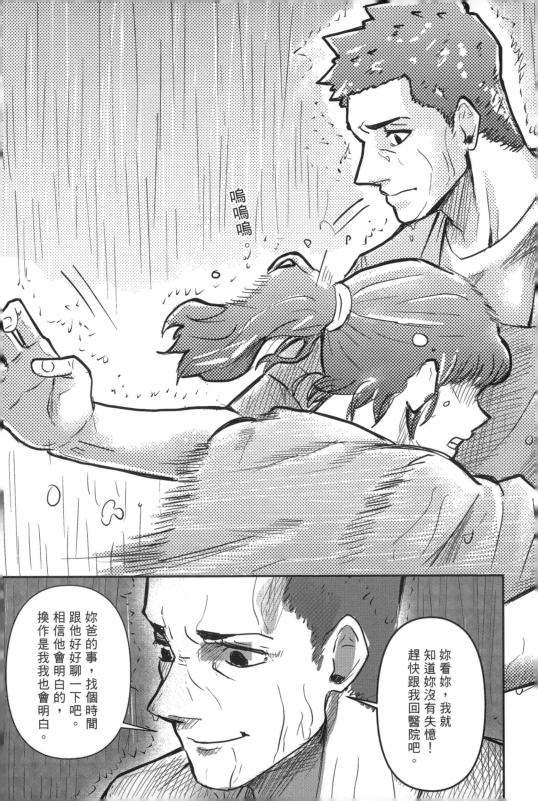

嘩啦嘩啦─

嘩啦嘩啦─

把你弄成這樣真是不好意思。

真是的。要不是因為去外面找妳，我就不會被淋得這麼濕了。

我是！

好的，我們需要你穿上防護衣，然後帶你進去了解小朋友的狀況。

請問是王小雯的爸爸嗎？

詳細的檢查後發現是嚴重的貧血症狀需要輸血。應該是遺傳性的紅血球壽命短縮。

哇啊啊啊！哇啊啊啊啊！

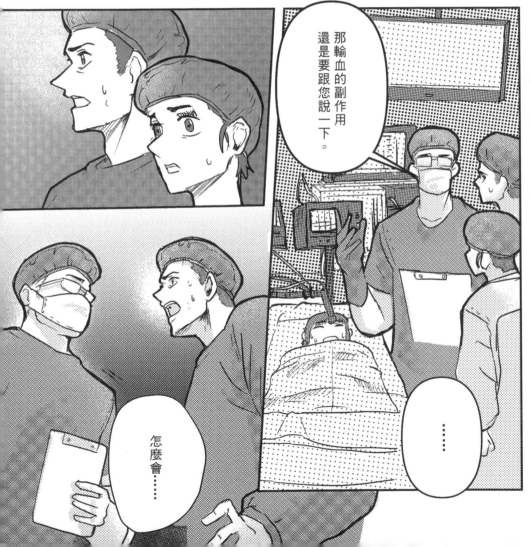

那輸血的副作用還是要跟您說一下。

怎麼會……

……

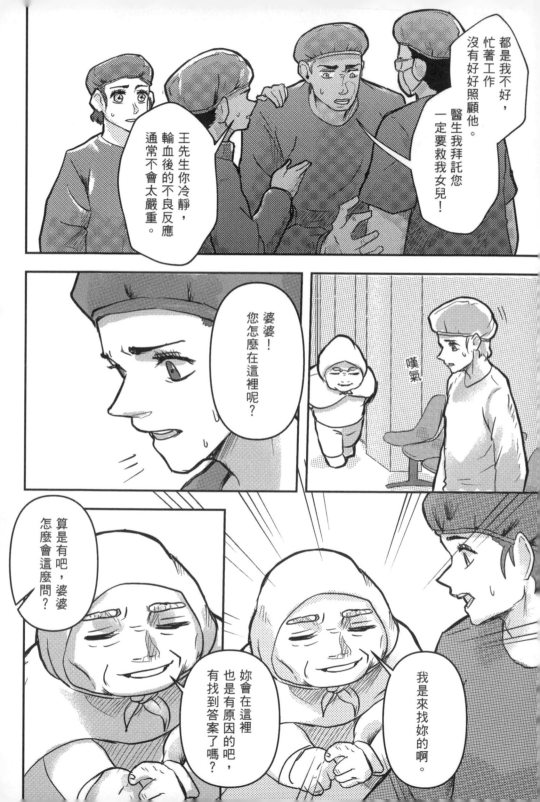

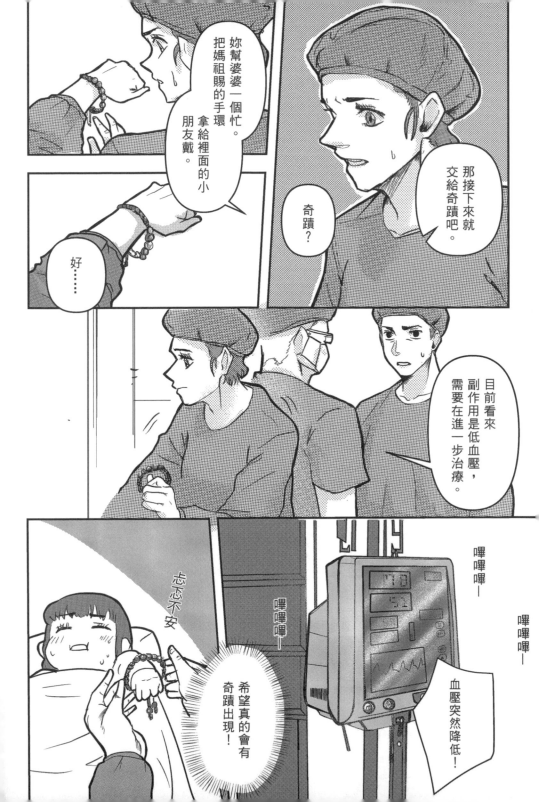

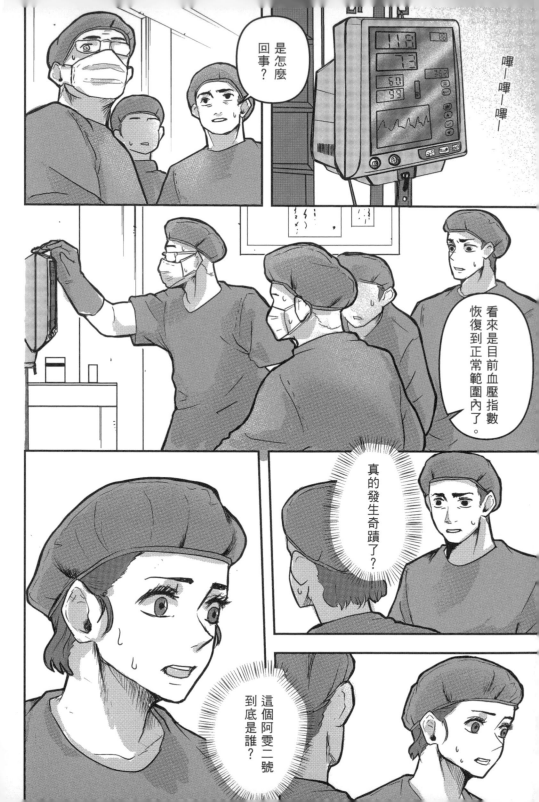

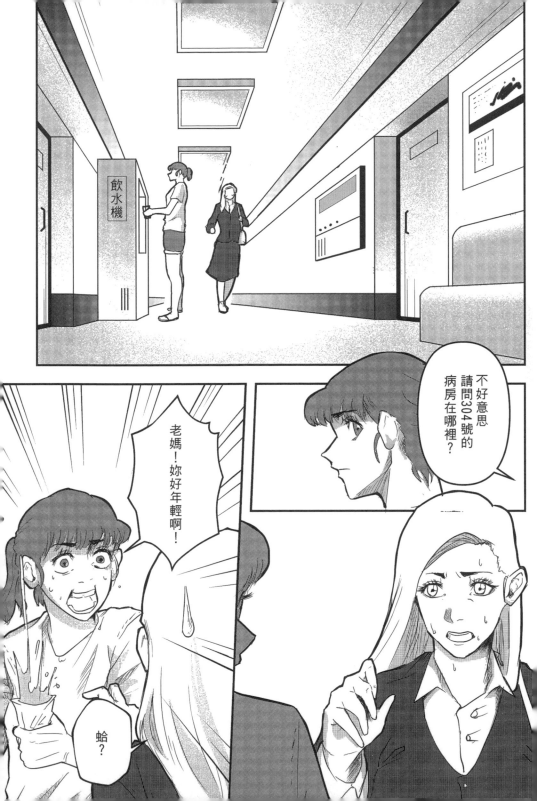

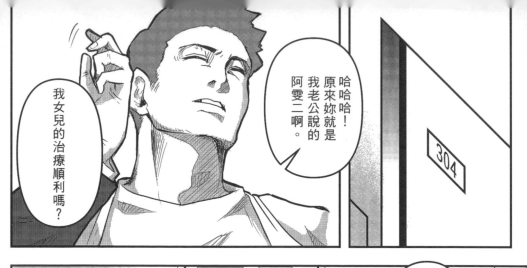

我女兒的治療順利嗎?

哈哈哈!原來妳就是我老公說的阿雯二啊。

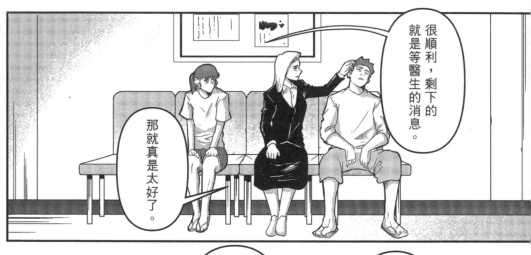

那就真是太好了。

很順利,剩下的就是等醫生的消息。

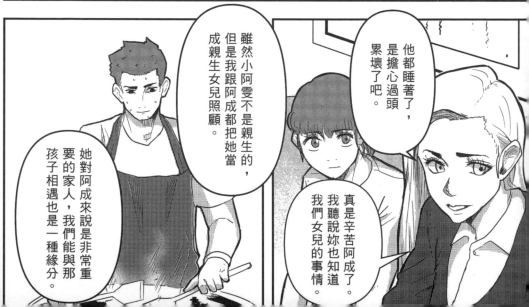

雖然小阿雯不是親生的,但是我跟阿成都把她當成親生女兒照顧。

她對阿成來說是非常重要的家人,我們能與那孩子相遇也是一種緣分。

他都睡著了,是擔心過頭累壞了吧。

真是辛苦阿成了。我聽說妳也知道我們女兒的事情。

當時的經濟狀況很不好，
而且他繼承了爸爸的店。

一個人要處理所有的問題，
每天承受著很大的壓力在工作。

我們常常會去慈濟宮拜拜，
想要保佑店裡的生意能夠順利。

那種悲傷的感覺彷彿
是失去了很重要的東西。

有一天我們在慈濟宮外，
看到一個女孩哭著跑出來。

我們不清楚
發生了什麼事，
然後我們就聽見
嬰兒的哭聲。

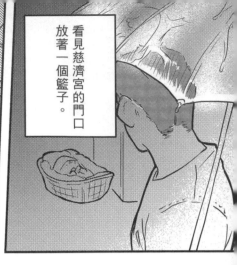

看見慈濟宮的門口放著一個籃子。

懷疑那個女孩會不會是她的媽媽，當時事情發生得太突然了。

就在這個時候，我們與小阿雯的緣分就此展開。

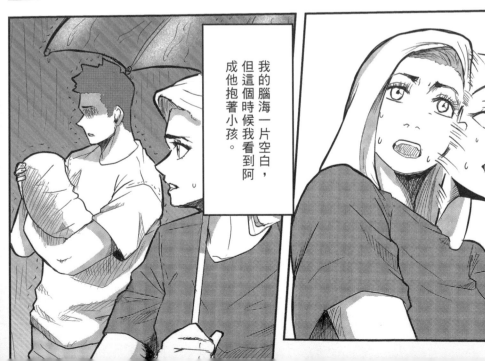

我的腦海一片空白，但這個時候我看到阿成他抱著小孩，

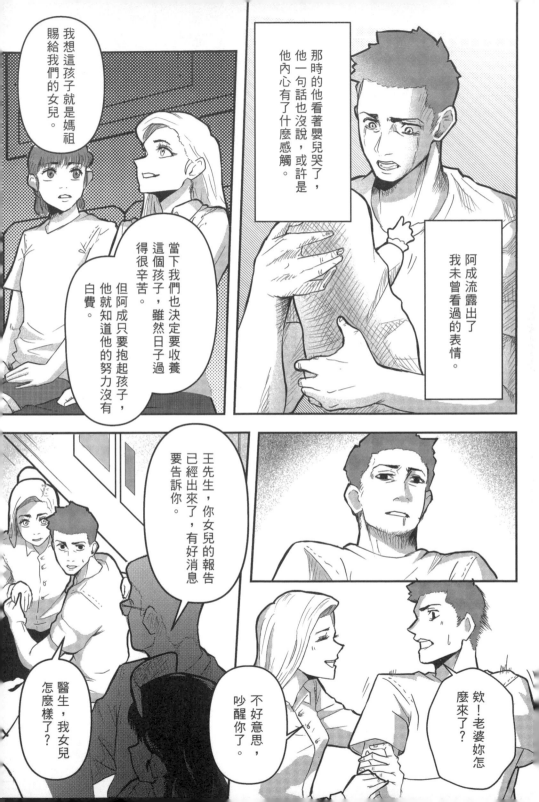

我想這孩子就是媽祖賜給我們的女兒。

那時的他看著嬰兒哭了，他一句話也沒說，或許是他內心有了什麼感觸。

阿成流露出了我未曾看過的表情。

當下我們也決定要收養這個孩子，雖然日子過得很辛苦。

但阿成只要抱起孩子，他就知道他的努力沒有白費。

王先生，你女兒的報告已經出來了，有好消息要告訴你。

欸！老婆妳怎麼來了？

不好意思，吵醒你了。

醫生，我女兒怎麼樣了？

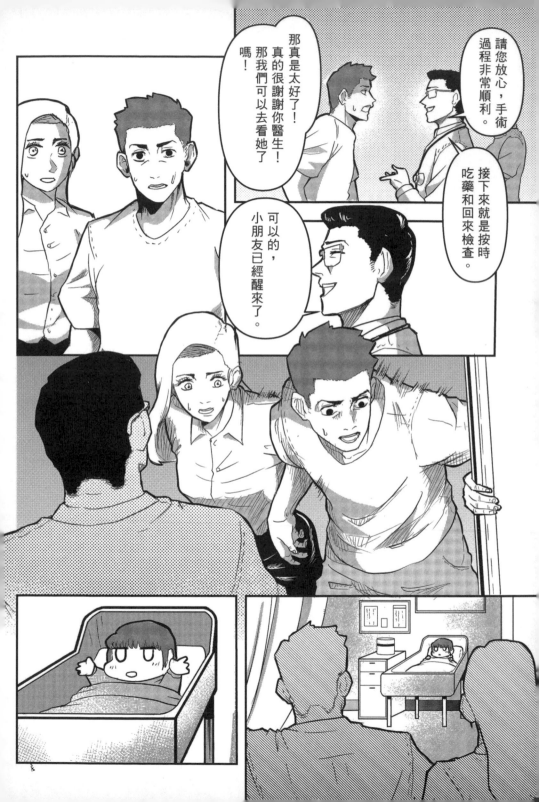

揮手

小時候的我，妳沒事真的太好了。

啊，慈濟宮！

我又來了，上次來這裡是我心情非常混亂的時候。

我來到這裡不過也就七天，卻讓我明白和學到了許多。

雖然我還不知道怎麼回去未來，但我經歷的一切還真是奇妙！

欸！阿雯二號！

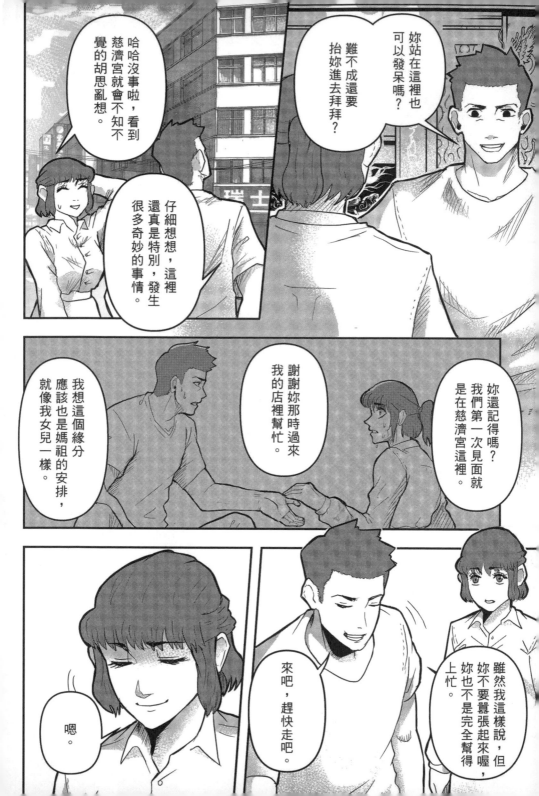

妳還記得那時候我跟妳說我會給妳一個完整的答案嗎?

啊!對了!

建立一個幸福的家庭!

我為什麼想要繼續做蚵仔煎的原因,那時候我無法給妳答案,現在我已經想好了!

是因為做蚵仔煎的心情就好像……

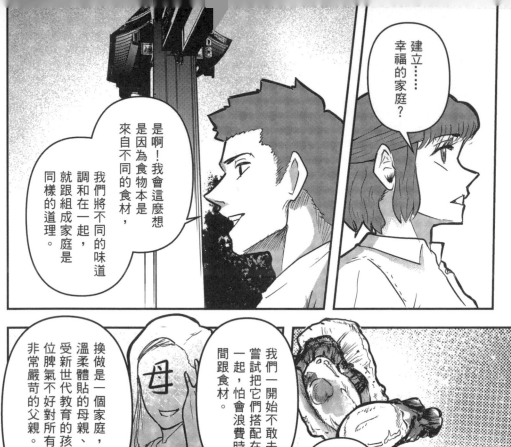

建立……幸福的家庭？

是啊！我會這麼想是因為食物本是來自不同的食材，我們將不同的味道調和在一起，就跟組成家庭是同樣的道理。

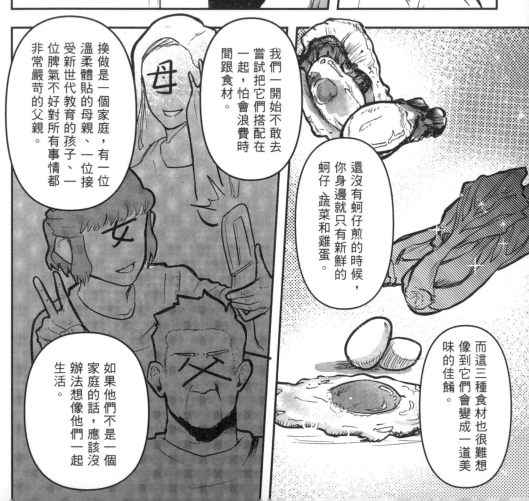

我們一開始不敢去嘗試把它們搭配在一起，怕會浪費時間跟食材。

還沒有蚵仔煎的時候，你身邊就只有新鮮的蚵仔、蔬菜和雞蛋。

而這三種食材也很難想像到它們會變成一道美味的佳餚。

換做是一個家庭，有一位溫柔體貼的母親、一位接受新世代教育的孩子、一位脾氣不好對所有事情都非常嚴苛的父親。

母

女

父

如果他們不是一個家庭的話，應該沒辦法想像他們一起生活。

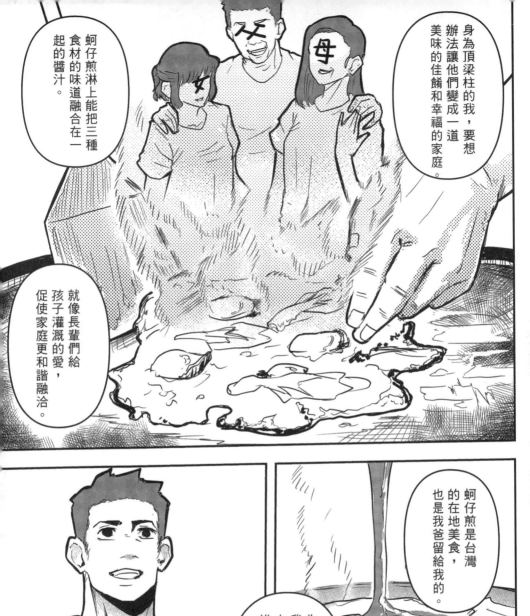

蚵仔煎淋上能把三種食材的味道融合在一起的醬汁。

身為頂梁柱的我,要想辦法讓他們變成一道美味的佳餚和幸福的家庭。

就像長輩們給孩子灌溉的愛,促使家庭更和諧融洽。

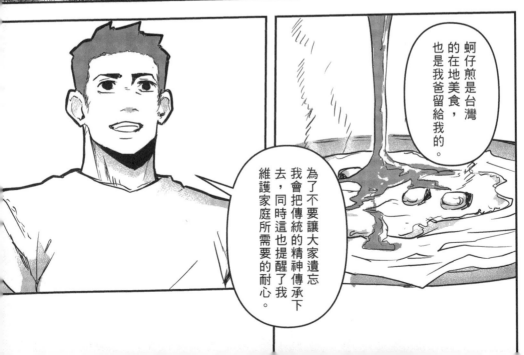

蚵仔煎是台灣的在地美食,也是我爸留給我的。

為了不要讓大家遺忘我會把傳統的精神傳承下去,同時這也提醒了我維護家庭所需要的耐心。

我大概知道穿越來到這裡的目的了，我也瞭解了老爸的更多。

老爸讓我明白開心的感覺會成為未來的動力，悲傷的情緒會被時間沖淡。

謝謝媽祖娘娘您一直在我身旁幫助我、保護我！

而且也讓我想起信仰，不是讓我們依賴祂，而是讓我們更相信自己。

如果可以回到未來，我一定要好好了解老爸真正的想法和他好好的溝通相處。

媽！媽！

先不說這個，爸呢？他怎麼樣了？

阿雯啊！昨天晚上妳去哪裡了？讓我擔心死了！

妳可以放心了，妳爸已經沒事了。

他已經醒了喔，他在裡面等你回來呢。

雖然不是痊癒，需要定時過來檢查。順便告訴妳個好消息。

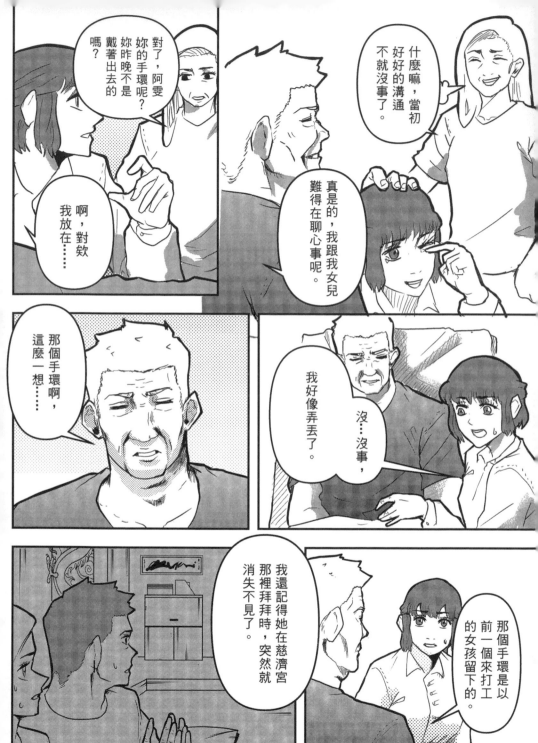

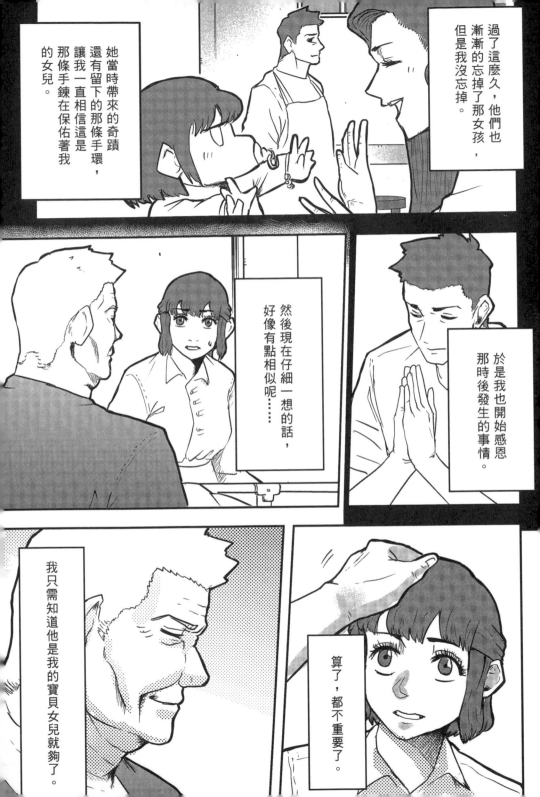

過了這麼久，他們也漸漸的忘掉了那女孩，但是我沒忘掉。

她當時帶來的那條手環，還有留下的那個奇蹟，讓我一直相信這是那條手鍊在保佑著我的女兒。

然後現在仔細一想的話，好像有點相似呢……

於是我也開始感恩那時後發生的事情。

我只需知道他是我的寶貝女兒就夠了。

算了，都不重要了。

真的經歷了很多神奇的事情啊！

能夠有這些機緣真的，

非常感謝媽祖您。

明天見,掰掰!

那麼我先走嘍,明天見哦。

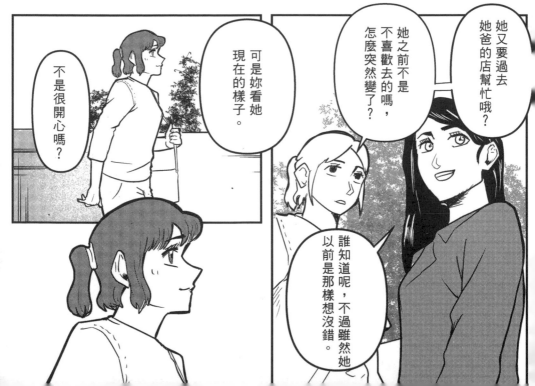

她又要過去她爸的店幫忙哦?

她之前不是不喜歡去的嗎,怎麼突然變了?

可是妳看她現在的樣子。

不是很開心嗎?

誰知道呢,不過雖然她以前是那樣想沒錯。

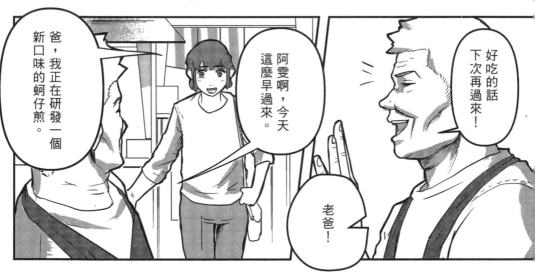

來！做好了喔。

妳千萬不要煮些奇怪的東西。我畢竟也是個老人了承受不住。

我好歹也是學餐飲的，可以有點信心嗎？

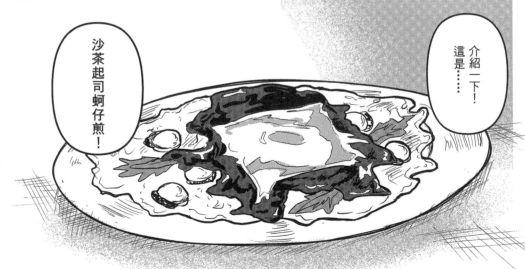

這是⋯⋯
介紹一下！

沙茶起司蚵仔煎！

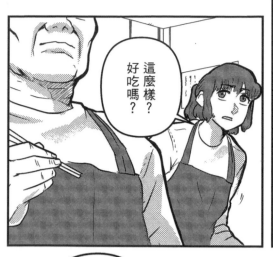

這麼樣？好吃嗎？

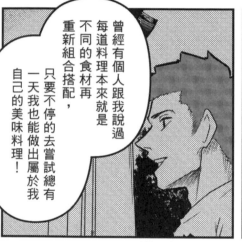

曾經有個人跟我說過每道料理本來就是不同的食材再重新組合搭配，

只要不停的去嘗試總有一天我也能做出屬於我自己的美味料理！

嗯……全新的配料嗎？沒想到意外的搭呢。

對不對！雖然看起來都是不相干的食材，但是呢！

呃您這樣說是沒錯啦…

但加了起司跟沙茶又會多新成本，必須去調整價錢了。

所以呢，這就是我不斷的嘗試後新研發的蚵仔煎口味！

不愧是我女兒！挺有一套的！

像妳說的，就是要去嘗試，不去試的話怎麼知道呢？

但整體來說還不錯！

嗨王老闆，我要一份蚵仔煎。等等！好香的味道！那是什麼東西啊？

欸年輕人，這裡還有一份，要嚐嚐嗎？

哇！感覺好好吃，那我不客氣囉！

沙茶起司蚵仔煎！

這是我剛研發的新口味。

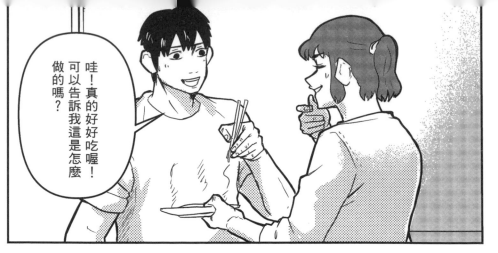

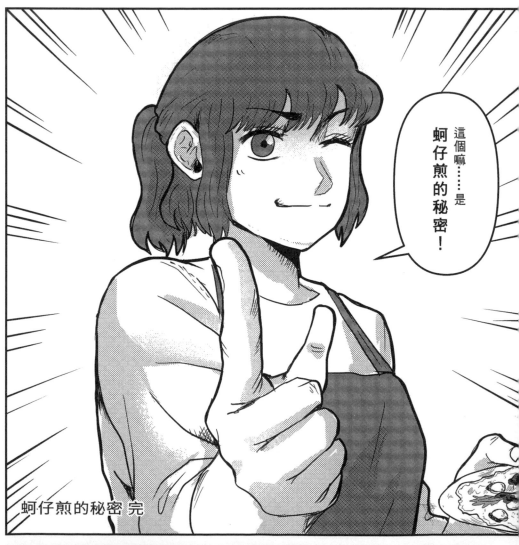

蚵仔煎的秘密 完

感 謝

臺中市政府新聞局

　　本作品獲得「109年度臺中市政府新聞局原創漫畫創作補助」，感謝台中市政府新聞局給予的機會與協助，讓本作品在政府的補助下能夠順利完成，台中市政府一直以來都非常關心台灣漫畫產業的發展，為了能振興與扶植台灣漫畫產業，近年來投入了相當多的資源，無非就是希望台灣漫畫能夠更加蓬勃發展。身為漫畫創作者的我非常感謝臺中市政府新聞局在經費上給予的協助，夠有機會透過我的漫畫向外界介紹我的家鄉-豐原，讓更多的人認識豐原的文化與美食。最後，希望這部作品能夠受到大家的喜愛，也望漫畫界先進能不吝指教。謝謝!

台南應用科技大學 漫畫系 專技助理教授 黃建芳 敬上

蚵仔煎的秘密

作　　者　黃建芳

出　　版　徐木笛文創社

地　　址　325桃園市龍潭區龍平路632巷30弄27號

電　　話　03-4806077

信　　箱　moditedy@gmail.com

指導單位　台中市政府新聞局

經銷代理　白象文化事業有限公司

地　　址　401 台中市東區和平街228巷44號

電　　話　04-22208589

初版一刷　2021年9月

ISBN 978-986-96147-2-6　（平裝）

定　　價　130元